家庭美術館・美術家傳記叢書

筆墨・詩境／周澄

國立台灣美術館 策劃
National Taiwan Museum of Fine Arts

藝術家 出版社 執行

照耀歷史的美術家風采

「家庭美術館——美術家傳記叢書」於民國八十一年起陸續策劃編印出版，網羅二十世紀以來活躍於藝術界的前輩美術家，涵蓋面遍及視覺藝術諸領域，累積當代人對前輩美術家成就的認知與肯定，闡述彼等在我國美術史上承先啟後的貢獻，是重要的藝術經典，同時，更是大眾了解臺灣美術、認識臺灣美術家的捷徑，也是學子及社會人士閱讀美術家創作精華的最佳叢書。

美術家的創作結晶，對國家社會以及人生都有很重要的價值。優美的藝術作品能美化國家社會的環境，淨化人類的心靈，更是一國文化的發展指標，而出版「美術家傳記」則是厚實文化基底的重要工作，也讓中華民國美術發展的結晶，成為豐饒的文化資產。

Artistic Glory Illuminates History

In order to organize the historical archives of Taiwan art, *My Home, My Art Museum: Biographies of Taiwanese Artists*, a consecutive series that recounts the stories of various senior artists in visual arts in the 20th century, has been compiled and published since 1992. Accumulating recognition and acknowledgement for their achievement and analyzing their contributions to the development of art in our country, it is also a classical series of Taiwan art, a shortcut to understand the spirit and Taiwanese artists, and a good way for both students and non-specialists to look into the world of creative art.

Art creation has important value for the country and society from which it crystallizes, and for the individuals who create or appreciate it. More than embellishing our environment and cleansing our minds, a fine work of art serves as an index of the cultural status of a country. Substantiating the groundwork of our cultural progress, the publication of these artist biographies consolidates the fine arts development in the Republic of China, turning it into a fecund cultural heritage.

Chou Chen

目次CONTENTS

家庭美術館‧美術家傳記叢書
筆墨‧詩境／周 澄

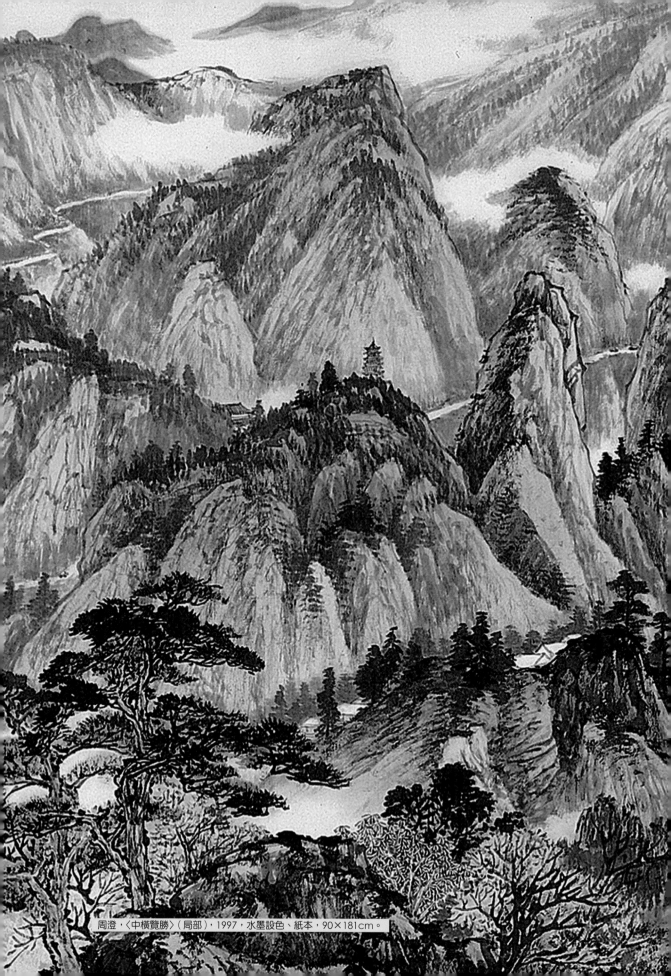

周澄，〈中橫覽勝〉（局部），1997，水墨設色、紙本，90×181cm。

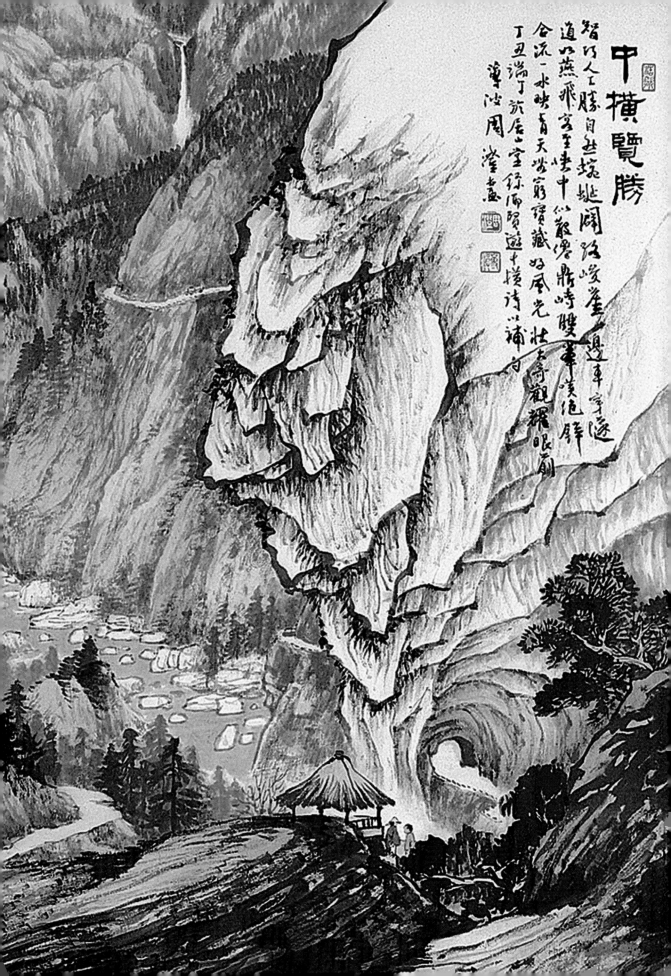

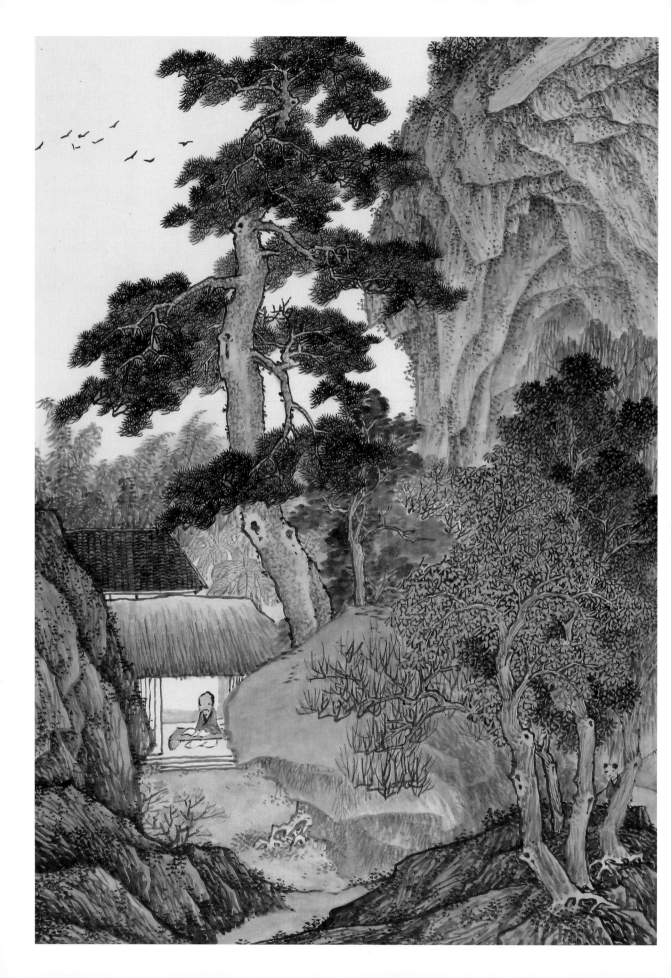

1.

書畫藝術的養成背景

從上個世紀以來,由於外洋文化衝擊力道之遞增,整個華人畫壇呈現多元之發展,同時也帶動了畫壇上的「新、舊」之爭,長久以來被視為中華藝術傳統象徵的水墨文人畫(國畫)更是首當其衝。藝術學界或有將之簡化為「引西(洋)潤中」和「汲古潤今」兩大體系,實際上其後續發展,顯示出兩大體系並非涇渭分明,所謂「洋」與「中」的成分,往往只是在於比例和融合的方式之不同。

臺灣從上個世紀中葉以來,由於日治時代結束、國民政府遷臺,以及大專院校專業美術教育之開辦等時空環境之變革,有不少文人畫家,除了繼續維持並深化文人畫原有的筆墨、意境之特質外,也積極嘗試直接面對自然去提煉創作元素,從傳統的基礎上再創新意。這一路畫家以接受過大專院校專業美術教育者為大宗,周澄則為其中傑出者之一。

[本頁圖]
周澄創作的身影。

[左頁圖]
周澄,〈山庭閒坐〉(局部),
1989,水墨設色、紙本,
95×37cm。

9

山川蒙養的成長環境

　　宜蘭位處臺灣東北角，雖然與臺北市都會區的距離不算遠，然而三面高山環繞，又東臨太平洋，早期來往臺北必須翻山越嶺，交通相當不便，其開發也晚於西臺灣和北臺灣，因而文化刺激也自然相對薄弱，到了日治中後期，1924年從基隆、八堵至宜蘭間的宜蘭線鐵道通車之後，方始有所改善。從交通、經濟及文化的角度而言，崇山峻嶺的圍繞，固然對宜蘭地區的發展有所限制，然而從形象直覺的審美觀照之角度而言，卻是另具一種山川勝境的特殊美感，正如本書主角周澄回憶起童年生活環境的印象所述：

　　宜蘭，我的家鄉。

　　小時候在礁溪長大，此地有溫泉有瀑布，民風質樸，依山傍海，田陌縱橫；家後便是蒼嶺白崖，終年青翠，每當晨夕煙嵐，雲散雨晴，宛如村姑出浴，體態嬌媚。因拾柴蓴炊之故，常跋涉於羊腸山徑，叢林雲霧裡；上山見海，遠眺龜嶼，浮動在晨曦中，風和日麗，聽海濤呼喚，如兒時依偎母親懷抱，靜靜聆聽溫馨厚實的呼吸

周澄，〈龜峰獨立〉，
2010，水墨設色、紙本，
90×181cm。

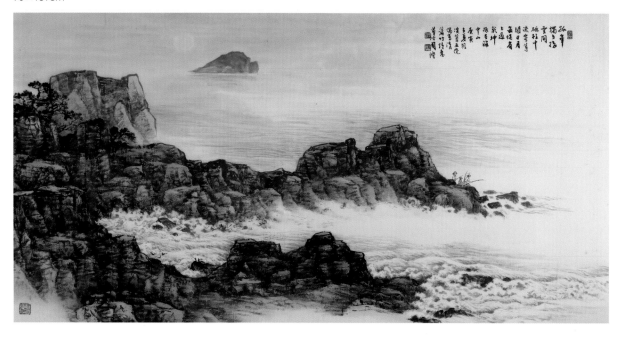

聲，安詳篤定，如同大地生息的吐納，充滿無限生機。

我上初中以前，家境不寬裕，除上下課外，上田下田，挑水劈柴諸事也得做，養成勤樸的精神。在困苦環境中，卻喜歡憬然塗鴉，天真的憧憬，自然與藝術工作結下情緣。（採自周澄《居山堂文存‧自序‧不負山靈》）

周澄，字蕚波，1941年10月16日（農曆8月26日）出生於宜蘭礁溪五峰旗山腳下的農村。巧合的是，他的農曆生日，正是日後對他影響極其深遠的江兆申老師之國曆生日。這種湊巧，似乎在冥冥之中，注定了兩人日後長達四十年的深厚師生情誼。

周家祖先於道光年間從福建漳州移民而來，周澄的祖父德旺公為泥水匠（閩南語叫「做土水」），父親周挽來於日治時期在羅東開設「一途文具行」，經營文具生意，戰後初期結束了文具店的經營，而轉赴蘇澳一帶從事大理石礦之開採。周澄家有六位兄弟、三位姊妹，他在家中排行第三。在周澄出生之前幾年，雖然中日戰爭開啟了所謂「八年抗戰」，日本殖民政府在臺積極推動「皇民化運動」，臺灣也開始出現比較嚴肅的戰時氛圍。不過，在他出生的前一年（1940），正逢日本「奉讚皇紀二千六百年」，這一年在日本內地以及臺灣、朝鮮、滿州國等，辦理了不少以「全國書畫展覽會」為名之美術活動以資慶祝，美術氛圍一下子熱鬧了起來。然而在周澄出生的1941年12月，太平洋戰爭爆發以後，臺灣開始頻遭

[上圖]
1930年代，周澄父母在羅東經營「一途文具店」。

[下圖]
1996年，周澄（右1）與大哥（左2）、二哥（右2）在蘇澳父親所創之蘇澳石礦公司前。

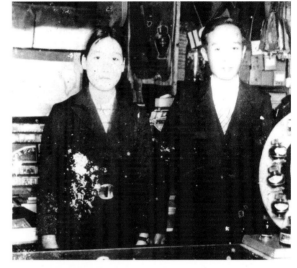

美國軍機轟炸，局勢頓趨緊張，物資極為匱乏；甚至到了戰後初期，臺灣的經濟也相當困窘。戰火餘煙、環境不安而且艱困的童年歲月，讓周澄磨鍊出刻苦耐勞的生命韌性來。

戰後初期臺灣的初等教育多實施兩部制上課。同樣一個班級，這

周澄，〈龜山遠眺〉，
2006，水墨設色、紙本，
97×181cm。

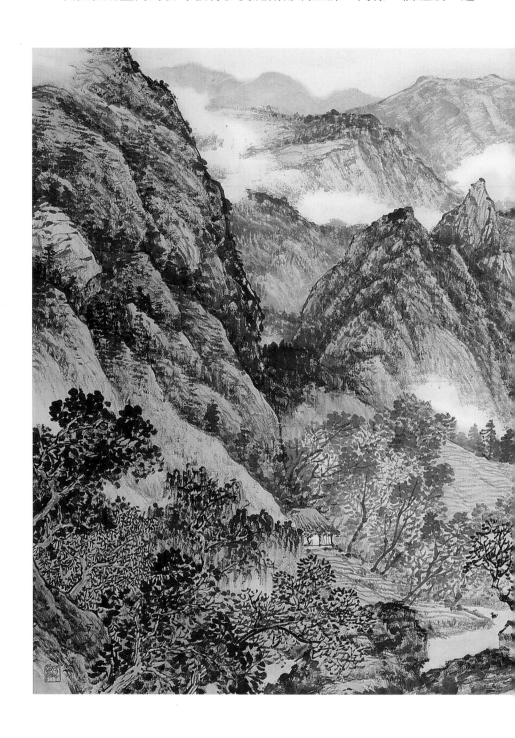

星期上午上課，下星期則輪到下午上課。家境不太寬裕的周澄，在唸初中（初級中學之簡稱，1968年臺灣實施九年國教以後，改稱為國民中學，簡稱為「國中」）以前，除了上學之外，上山下田、挑水劈柴樣樣都得做。國校（今之「國小」）時，如果輪到下午上課的那個星期，往

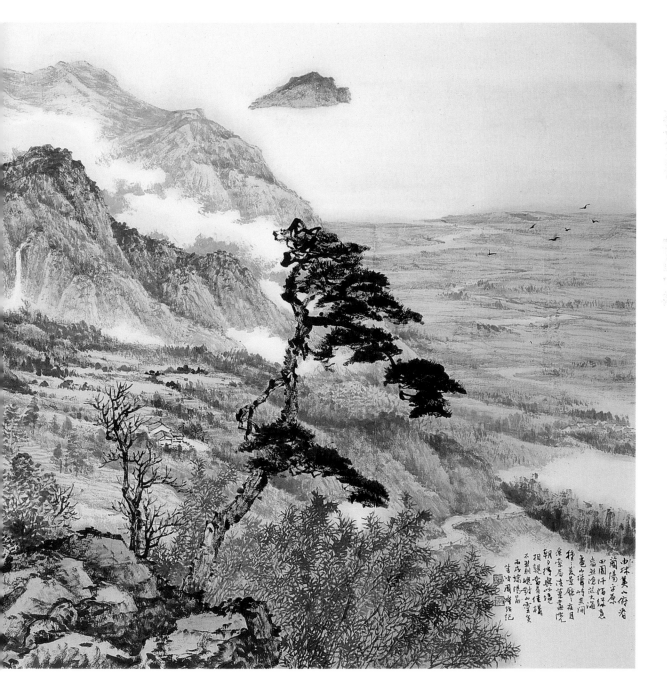

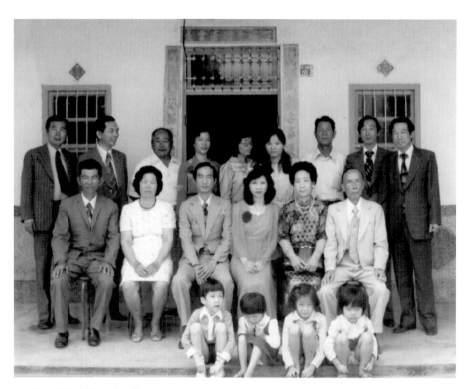

1979年，周澄（後排右2）與父母、兄弟姊妹全家合影於宜蘭老家。

往在天微亮的大清早就跟著鄰居一起上山打柴，以應家裡煮食燒水燃料之所需。等到7、8點左右下山時，他背負著薪柴踏上歸途，卻很享受遠眺海天一線、旭日東昇，蘭陽平原的綠野平疇，以至於浮在海面上的龜山島籠罩在朝陽晨嵐底下等美景，這些山水美景不但讓他忘了勞累，同時也深刻地嵌入他的心版裡，逐漸積澱內化成為他日後繪畫創作的養分。一大早就得起床上山拾柴，對一般小孩而言或許是個工作負擔，然而能夠吃苦耐勞、秉性仁厚且深具審美基因的周澄，卻能因勢利導而慧眼獨具地在上山挑柴、下田務農之際，苦中作樂地欣賞、感受自然和山川之美。正如他自己所說：

山水是我的最愛，俯覽於山巔，徘徊於水涯，登峯頂，理出山的脈絡及水的源流。不管雲騰煙障，雨驟風狂，總可掌握方向，走出信心。雖然登高山可以小天下，同時也給我高處不勝寒的警惕。山給我許多啟示，悟到性靈道理。大自然是取之不盡，用之不竭的神靈，只要篤實虔誠，真情投入，專心潛研，醞釀激發，付出多少心血，山靈同樣回報你，絕不吝嗇。

山也是我的知心朋友，豁開心胸，肝膽相照，不論寒暑，不管悲歡，盡情傾吐，海闊天空；切磋砥礪中，塊壘不再，疑雲頓消，它會默默引領我走出崎嶇小路，奔向寬廣的坦途。（採自周澄《居山堂文存》，〈自序·不負山靈〉）

　　他這種從童年以來就本著「萬物靜觀皆自得」的心情，從登山、看山，進而與山川交心。從觀照山川之美，逐漸領悟出山川給予的人生啟示。長期的山川蒙養之環境，不但孕育出他寬厚的秉性，耐苦的韌性，甚至成為其日後繪畫創作的主要題材。他於1980年刻了一方〈不負山靈〉的陰文閒章，常用來為畫押角；又以「居山堂」為其齋館名，1983年中秋刻了方陰文〈居山堂〉齋館印；1989年春天再以陽文刻〈家在五峰山下〉的閒章；在在顯示他對家鄉的眷戀，以及對山水自然的熱愛和其襟抱。

少年時期的藝術啟蒙

周澄母親與祖母（右）。

　　周澄祖母魏氏能繪圖，善刺繡，鄉里廟中神像之袍服多出自她手。父親雖經營文具生意，卻也喜歡寫書法；雖然不會畫，卻能以長期與山川為鄰的閱歷，為兒子指點出山川結構之來龍去脈。周澄身上的藝術基因，或即源自於此。

　　周澄從幼年時期就喜歡塗鴉，終戰前夕，家人為躲避美國軍機之轟炸而一度避居二城祖父家，祖父家屬舊農村的土埆厝，牆面表層塗有白色的石灰，當時四歲左右的他，常把這些白色的土埆壁當成塗鴉的大畫紙，只要是手搆得到的地方，都成為他的繪畫園

地。或許他畫得活潑而頗富天趣，加上長輩多能接納美術的緣故，而其塗鴉也讓家人看出了周澄在美術方面的天賦所致，在他的印象中，並未因而受到長輩的責備。也由於如此，在他滋生美術興趣的童年，並沒有受到家人的抑制。國校五年級時，周澄的級任老師張滂熙頗具美術素養，看出周澄在畫圖方面的天賦，常在美術課時給予較多的指導和鼓勵，讓周澄對美術的興趣和信心，產生了不少增強的作用。

小時候的周澄也喜好雕刻小玩偶，小學時有回上山撿柴途中，拾到了一根曲折糾結的樹枝，閒來無事就順著其樣貌，拿小刀將它略作雕琢，刻成宛如蟠踞之雨傘節毒蛇的形狀，刻完後順手丟在床邊，母親進到房內以為有蛇而著實嚇了一大跳，但是發覺他巧手雕刻的天分，當時也並未嚴厲責備。這種自幼靈巧的雕刻天賦，讓周澄日後奏刀篆刻時，入手很快而比較容易得心應手。

書法長久以來一直被視為華人文化的基本素養，因而周父也要求孩子們從小就要學寫毛筆字，而且以周家家訓的「誠實」二字，格外要求大家依照字帖用心地反覆練習。這兩個字要方方正正地寫得大小一致，而且排起來穩當，說來並不容易。因此兄弟們不久就感到無趣而隨便應付，只有周澄卻寫出了興趣，甚至進一步思考如何調整這兩個字的造形結構，讓它看起來更加順眼一些，寫到後來，就把「誠」字寫得扁些，「實」字稍微寫得長些，這樣調整了字形結構後，竟讓父親感到相當滿意，認為他是用頭腦思考寫字的間架結構，顯見周澄對書法悟性之高及書寫之用心，因而特地買了雙皮鞋來獎賞他，羨煞了兄弟姊妹們。得到了父親的肯定和獎賞，自然讓童年的周澄在書法方面增強了信心和興趣，也就越寫越起勁。

1954年夏天，周澄考入宜蘭縣立頭城中學初中部就讀，為了讓周澄持續在書法方面的興趣以及潛力的開發，周父特地帶著他，專程拜謁住家鄰近頭城中學的世交書家康灩泉（字在山），讓他追隨康氏正式學習書法。

康灩泉曾於日治時期1940年12月，以〈唐詩作品八體〉，參加新竹

竹南的南洲書畫協會所主辦之奉讚皇紀二千六百年「全國書畫大展覽會」，榮獲書法類首獎「特選金賞」，因而名噪一時。據周澄自己回憶追隨康老師的這段學書歷程時提到：

> 康老師教書法，以性向為主，筆墨為輔。記得教字前，取出許多碑帖，問我喜歡哪家書體，然後綜合我的個性，提供適合我書寫的字帖練習。我當時喜愛趙之謙的書法，於是康老師選了魏碑，教我如何運筆，一段時間後，再轉習顏真卿楷書。這是我進入書法領域最重要的階段。

康瀧泉身影。

顯然康瀧泉的書法教學重視適才和適性，經過他的指導後，周澄才

【關鍵詞】康瀧泉（1908-1985）

康瀧泉，字在山，號海秋，宜蘭頭城人。兼善書、畫、金石和詩詞，尤以書法最享盛名。幼承家學，受父親書法啟蒙，隨母親習畫，之後就讀正軒書院，並從諸儒問學。其書法上溯周秦金石文字，於漢、魏晉、六朝以至唐、宋諸名碑帖，都曾下過苦功用心臨習，精勤不懈。1932年起三度前往大陸，從福建龍巖的鄭華山和鷺江的歐陽楨，並造訪名山勝境，親覽歷代名碑真蹟，視野為之拓展，書法造詣因而大幅度提昇。1940年12月參加新竹竹南南洲書畫協會主辦的奉讚皇紀二千六百年「全國書畫大展覽會」，榮獲書法類「特選金賞」，因而名聞遐邇，有「蘭陽第一筆」之美譽。

1942年，與好友盧纘祥、林才添、陳志謙、游藤等人於宜蘭發起成立「八六書道會」（1953年更名為「頭城八六書畫會」，1960年更名為「宜蘭縣八六書畫會」）。戰後初期，康瀧泉曾巡迴宜蘭縣內各校，義務書法教學前後十餘年，對宜蘭書法風氣之帶動，以及書法人才之培育，極具貢獻。其與周澄之父親為世交，因而也成為周澄書法的啟蒙老師。

1940年，康瀧泉獲「全國書畫大展覽會」特選金賞獎狀。
圖片來源：李郁周提供。

1960年「宜蘭縣八六書畫
會」會員留影，前排右六為康
灩泉。

正式進入書法之門徑，此後初中以至高中時期，他在各項書法比賽中幾乎都能得獎。

　　康灩泉於日治時期（1942）曾邀集宜蘭熱中於書畫藝術，以及詩詞漢學人士組成「八六書道會」，包括戰後初期頭城中學創校校長盧纘祥（1902-1957）也是創始會員之一，康灩泉獲推舉為首任會長，日治時期該會以書道為主；1953年更名為「頭城八六書畫會」，並擴充其內容，設有詩、書、畫、樂、雕刻五部，不久也附設讀書會及武術部等，由莊鱉（字芳池，中醫師）教讀詩、作對句及寫詩，周父不久也加入該會。因而初中時期，周澄每星期有一天留在康家晚餐，除了向康師學書法，同時也隨莊芳池研讀《千家詩》。莊氏在為周澄解釋詩中意旨之後，往往也會吟唱一遍給他聽，因而讓他培養出對國學的興趣來。由於如是的緣故，周澄也在這個時期很自然地成為「頭城八六書畫會」的一員。到了高中時期課業較重，因而改為不定期前往康師家中問學；上了大學以後，如有返鄉，往往還會回來參加他們的吟詩會。

中學時期的美術學習

周澄初中時的美術老師是畢業於臺灣省立師範學院勞作圖畫專修科（簡稱「勞圖科」，今國立臺灣師範大學美術系）第1屆的楊乾鐘（1925-1999），他曾經在〈孕育蘭陽美術的先驅楊乾鐘老師〉一文中，對楊老師的敬業精神、美術造詣，以及人格風骨做了如下之描述：

就讀頭城中學初三時的周澄。

> 楊老師一生只為下一代的教育而努力，不但從美育著手，更深耕心靈創作的種子。從品德養成上給予學生無形的灌輸；卻把他最熱愛的繪畫創作，變成課後業餘的點滴，不能全力以赴，但是他的藝術成就，卻是在精神寄託上得到充分的釋放。楊老師受過完整的美術教育，美學思維活絡，心思靈動又熱愛鄉土，所以他的寫生或創作，品味極高，他用色鮮明，結構嚴謹，筆觸沉厚，畫面整體表現清新感人，頗受畫壇人士所敬重，但少於對外發表或展覽；因此一般社會大眾對楊老師的繪畫成就並不熟悉。

楊老師除了西畫造詣頗高之外，更重要的是他在教學方面極為敬業，除了在課堂上，楊乾鐘不厭其煩地詳明步驟而循序漸進的指導學生之外，對於有意報考大專美術科系的學生，更是不辭辛勞地利用課外時間予以義務指導，甚至陪著學生北上應試。在周澄高三時，楊老師得知他想報考臺灣省立師範大學藝術系（今國立臺灣師範大學美術系），還特地要周澄到其家裡加強素描，指導其構圖、造形、筆觸，以至於光影調子的掌握要領。不但讓周澄對素描和水彩奠定了基礎，同時對其順利考入臺師大藝術系，也發揮了不少助力，是位典型的經師兼人師。

開啟周澄藝術道路的恩師楊乾鐘。

1957年，周澄考入頭城中學高中部就讀高一時，美術老師仍由楊乾鐘擔任，不過比較特別的是，導師和國文老師則是由大陸渡臺的青年書畫、篆刻家江兆申擔任，江兆申當時雖然只有三十二、三歲，但國學素養極為深厚，詩文和書法、繪畫、篆刻兼善，且皆有極高造詣。江老師教國文課相當認真，他教文言文時，從字詞、句子到段落，都會用白話文講解得非常清楚，於典故之出處也是瞭若指掌。除了教科書之外，還經常從《古文觀止》中挑選經典文章整理為補充教材，以刻鋼版油印的方式提供給學生研讀。他所刻的鋼版字很像歐陽詢的字體，對學過書法的周澄而言，備感親切和羨慕，因而常拿著這些油印的補充教材，當成字帖一般，模仿抄寫得很像，讓江老師頗感欣慰。

【關鍵詞】江兆申（1925-1996）

江兆申字茮（椒）原，書畫篆刻家、藝術學家，安徽歙縣人。祖父、父親、外祖父、母親以至長姐皆擅長書畫、篆刻。七歲入小學就讀，學習成效不佳，遭老師訓斥而辦理退學，在家隨著母親學識字兼習書法。其後家裡請鄉裡的名宿吳仲清教讀，又隨父親學習書畫，八、九歲時偶為人畫扇面、對聯，頗受老輩獎譽。製印受篆刻名家鄧散木之稱賞，1935年開始鬻印、刻碑、抄書以貼補家用，在鄉里間口碑漸著。1939年考取「江南糧食委員會」之文書職，1949年5月渡臺。

1950年任基隆中學國文老師，冬天始謁溥心畬（1896-1963）於臺北，追隨讀書。其後轉任宜蘭頭城中學和臺北市成功中學教師，任教頭城中學時教過周澄。曾加入「七修金石書畫會」及「海嶠印集」。1962年冬，開始向溥心畬請教繪畫。三年後首次個展於臺北市中山堂，深獲藝界矚目；同年9月任國立故宮博物院書畫處副研究員，1969年升等為研究員，並獲美國國務院邀請，以客座研究員身分訪美一年，其著作榮獲「嘉新優良著作獎」，畫作榮獲「中山文藝獎」。1972年升任國立故宮博物院書畫處處長，1974年榮獲教育部書法獎。1978年榮升國立故宮博物院副院長兼書畫處處長。於1991年自故宮博物院退休，移居南投埔里「揭涉園」以至終老。

江兆申詩、書、畫、印以至於中國畫史論述各個獨具造詣而能相輔相成，觸類融通，為20世紀後半葉華人文人畫家新典範之一。

1966年的江兆申，攝於臺北故宮書畫處。

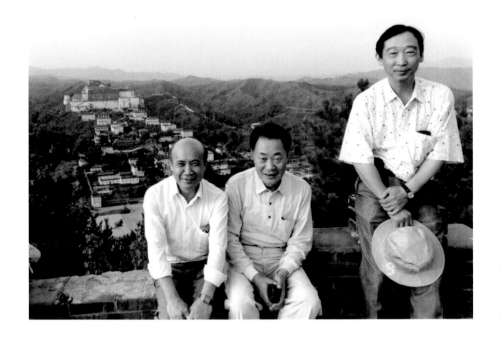

周澄與江兆申的師生情緣持續四十年，圖為1993年與江兆申（中）訪北京時，與北京故宮副院長楊新先生（左）遊承德避暑山莊。

　　高一時，周澄擔任班上的學藝股長，每星期要送班上的週記本和作文簿到老師家裡。江老師生活極有規律，習慣利用下班回家到晚餐之間這段時間作畫，當時周澄往往將本子送達之後，在江老師默許下，靜靜地站在旁邊看著老師作畫，直到老師要用餐時才離去。如是的機緣，讓他對江兆申文人畫的筆墨技法有了相當暸解。除此之外，他對國文一科尤其努力研讀，期待拿到班上第一的成績，以獲得江師一幅小畫的獎勵。終究皇天不負苦心人，讓他前後獲得了幾幅江師的小畫，成為他隨時揣摩臨習的繪畫範稿。

　　雖然江兆申在頭城高中僅待了兩年，隨即移居臺北市而任教於成功中學。然而周澄在報考師大藝術系前，曾前往鄰近師大的龍泉街臺北市政府宿舍（江兆申任教成功中學之初，曾兼職於臺北市政府祕書處）拜訪江師，江兆申知道術科有考國畫，遂依照考試棉紙之規格，當場示範畫一張畫的完整過程，讓周澄在術科國畫的考試格外地順利。頭城高中與江兆申兩年的師生緣，對日後周澄的藝術生涯著實產生了極為深遠的影響。

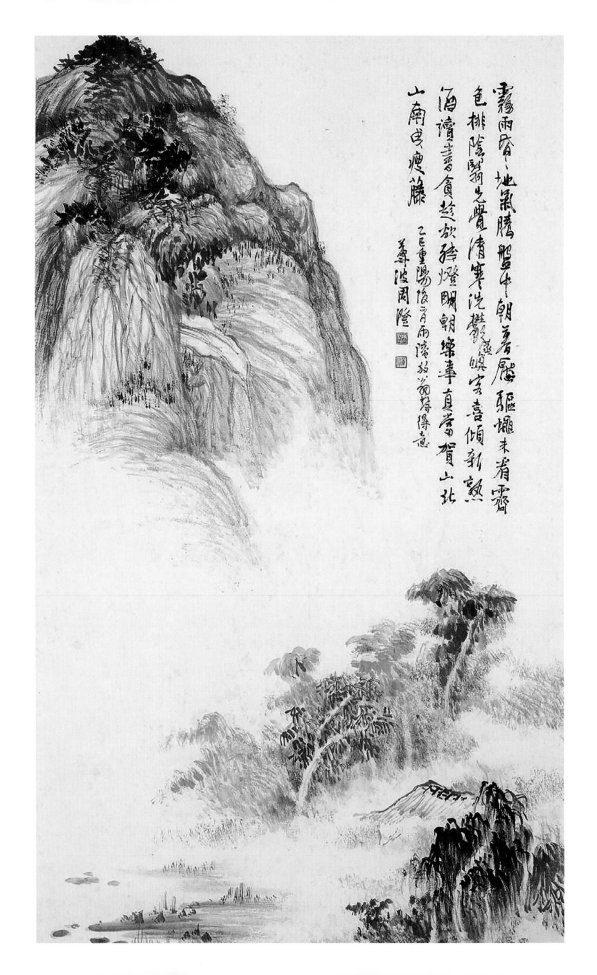

2.

專業美術訓練的契機

頭城中學美術老師楊乾鐘於1947年考入的「臺灣省立師院勞圖科」，在翌年（1948）增設藝術系而停招勞圖科，1955年校名改為臺灣省立師範大學。因此，周澄考入該校系時，其全名為「臺灣省立師範大學藝術系」。1967年，省立師範大學改隸教育部，同年藝術系更名為美術系，成為現今的「國立臺灣師範大學美術系」。

由於文化大學前身的中國文化學院美術系在1963年方始招收第1屆學生，三年制專科性質的國立臺灣藝術專科學校（今國立臺灣藝術大學）在1962年才成立美術科。因此1961年周澄考入的師大藝術系，是全臺當時唯一的大學院校美術科系。

[本頁圖]
就讀臺師大藝術系時的周澄，攝於臺師大圖書館前。

[左頁圖]
周澄，〈山水〉（局部），1965，水墨、紙本，148×83cm。

臺師大藝術系的全方位美術訓練

　　依照臺灣各級學校之慣例，多以校友畢業時間點的民國紀年而稱其級別，然而戰後公費時期的師範院校，學生在完成學校課程「結業」時，往往要到中、小學實習一年，期滿及格之後才算正式「畢業」。實習的一年，實際上已擔任正式教師之工作並享有相同之待遇。因此，師範院校校友的級別，則往往以其結業離校的年代稱呼之。因此1961年入學而於1965年（民國54年）畢業的周澄，那一屆則稱之為54級。

　　檢視與周澄同屆的臺師大54級藝術系名單，真可謂之人才濟濟。水墨畫方面，除了周澄之外，還有何懷碩、張俊傑、鄭翼翔、劉笑芬、李福臻等，西畫方面則有林惺嶽、江賢二、顧重光、姚慶章、謝孝德、吳仁芳、溫麗華、林瑞明、許懷賜等，都是畫壇知名人物。

　　周澄就讀時期的師大藝術系課程尚未作專長分組，因此任何一位學生不論國畫、油畫、水彩畫、書法、圖案、版畫、雕塑甚至解剖學等，樣樣都得修全，雖然單項材質畫類的學分有限，不易作更為深入之專精訓練，但卻也具奠定廣博基底而讓學生有機會觸類旁通的優點。

1960年代，臺師大藝術系54級同學合影，右一為周澄。

師大藝術系大一的篆刻課程由王壯為（晚號漸翁）講授，王壯為在這一年（1961）10月，與曾紹杰、王北岳等同好共組名為「海嶠印集」的篆刻藝術團體，江兆申也是其中之重要成員，王壯為篆刻和書法造詣極高而在藝壇極具分量，其篆刻涉獵甚廣，博綜皖、浙、黟山派諸家而能雜揉眾長，自闢新境，甚至上溯秦漢磚瓦、甲骨金文乃至魏金印等，其運刀如筆、奇形怪狀、莫可端倪。名書法家也是王氏得意弟子杜忠誥曾認為，其篆刻藝術上的造詣，不但超越其書藝上所達的高度，甚至可能是繼吳昌碩、齊白石之後又一篆刻巨擘。

可能由於王壯為卓越的篆刻造詣，以及與江兆申同為「海嶠印集」社友同道的親切感，再加上善於因材施教所致，使得周澄在篆刻一門課程上格外用心投入，大二即獲系展篆刻首獎，讓他對篆刻的興趣和信心產生了增強作用。1976年他與譚煥斌、蘇峰男、薛平南、杜忠誥、徐永進、薛志揚七人一起正式拜師王壯為，當時藝壇上因此有「王門七子」之稱。

國畫一科也是周澄大學時期用心的科目之一，尤其林玉山和黃君璧老師都給他頗多的啟發。林玉山（1907-2004）是日治時期由寫生入手的第一代臺籍東

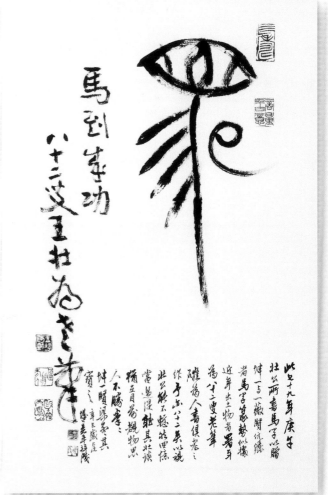

［上圖］ 王門七子拜師時留影，前排中為王壯為，後排中為周澄。

［下圖］ 王壯為，〈馬字堂幅〉，1990，書法，70×46cm。

[上圖]
1994年，春節時周澄夫婦與林玉山教授饗敘合影。

[下圖]
1988年，周澄與夫人（右2人）拜訪黃君璧主任夫婦。

[右頁圖]
周澄1965年的山水畫作〈白雲古寺〉。國立臺灣師範大學美術館典藏。

洋畫（膠彩和水墨畫）名家，也是當年臺師大國畫師資中能落實寫生創作和教學最具代表性的一位。林玉山經常帶著學生到戶外寫生花鳥和走獸，要求深入觀察、造形嚴謹之外，還格外強調知天（要能分辨出花卉、禽鳥和走獸在不同季節、時辰、天候的微妙變化）、知地（不同地域所呈顯的不同樣貌，如南臺灣和北臺灣的麻雀之微妙差異）、知物（禽鳥、走獸生態、習性甚至喜、怒、哀、樂之情緒分辨）的所謂「三知」寫生理念。雖然周澄作畫題材始終以山水畫為主，但林玉山獨到的三知寫生理念，對他產生了頗為正向的觀念引導，讓他日後在脫離傳統文人畫的保守而接軌自然寫生方面頗多助益。

主授山水畫的系主任黃君璧（1898-1991），在大陸時期曾任國立中央大學藝術系教授兼任國立藝專教授及國畫組主任，渡臺初期應聘指導當時總統夫人蔣宋美齡女士國畫，又是全臺唯一的大學院校美術系主任，是追隨國民政府渡臺的第一代國畫宗師。黃君璧授課常示範作畫，要求學生臨稿深扎筆墨技法根基，也鼓勵學生外出寫生，常要求學生要繳交以鉛筆寫生幾棵不同樹的作業，學生如偷懶臨自畫冊或隨意假造，往往逃不過他的法眼。他雖然借畫稿予學生臨仿，但周澄在臨仿數次之後，也曾嘗試從畫冊中臨仿沈周的幾件作品當作業繳交，可能由於其態度認真而作品優質所致，黃老師不但不以為忤，反而肯定他學沈周之筆墨頗為到位，甚至還邀他到白雲堂（黃君璧畫室齋館名）看自己所收藏的兩件沈周畫作原蹟，讓他體會原畫與印刷品筆墨韻味之差別，其風範氣度深為周澄所敬佩。

從臺師大美術系保存之資料顯示，周澄在大學時期，曾以〈秋山淨道圖〉獲系展國畫第三名，大四則以〈踏歌行〉獲系展國畫第二名。

比較特殊的是，周澄的美術設計於大四系展裡榮獲首獎，這是目前相關文獻中所罕見提及的周澄大學時期之競賽成績，雖然與其日後的繪畫創作關係不太大，但卻與其畢業後曾一度到業界擔任設計工作不無關連。

目前臺師大美術館典藏有周澄畫於1965年（乙巳）的〈白雲古寺〉之宣紙全開中堂山水立軸，沉著而蒼厚的披麻皴筆線近沈周，構圖從下方近景樹林上坡，銜接左側中景連綿的山壁，延伸至遠方高聳的主峰，形成S型頗具動勢的山巒脈系，也營造出微妙的空間連續感。右上方空白處以帶有很濃的江兆申書風之江體行書，題以：「歲月催人草木荒，白雲古寺兩徬徨。何時掩策叢陰裡，遙對青山發酒狂。乙巳年端陽前客

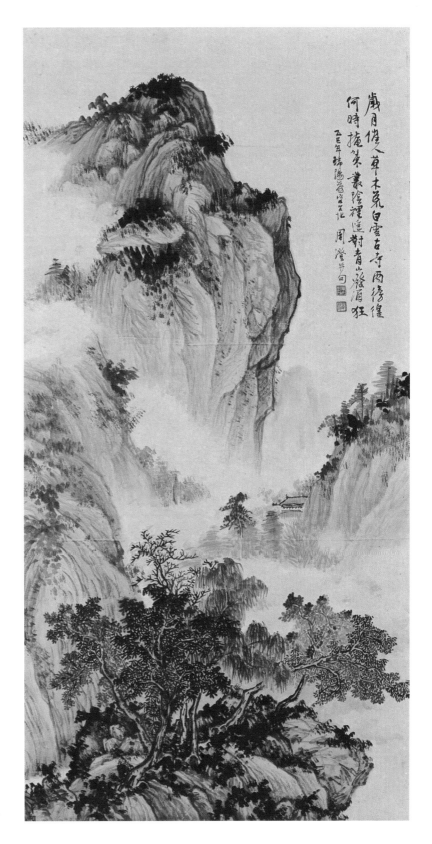

臺北，周澄並句」。下鈐陰文「周澄」，陽文「蓴波」各一印。從「周澄並句」一語，顯示出所題之詩也出於他所自撰；乙巳年夏天是他大學畢業的時間點，「端陽節前」說明了是他畢業前所畫之留校畫作。相較於當時《今日世界》等雜誌中所介紹的一般國畫家作品來看，實已不遑多讓，不過畫風屬傳統文人畫，較少生活化和現代感，或許因而未能榮獲系展首獎的高度肯定。同一年（1965）稍晚（重陽後二日）所畫的水墨〈山水〉(P.22)大中堂，畫境得自陸放翁詩意，主山與〈白雲古寺〉頗為相似，又摻入了荷葉皴手法，但省略了中景，畫面上更為空靈，用筆稍放，筆墨更加清潤優雅，也稱得上是他早期的階段性代表作之一。

首位靈漚館入室弟子

「靈漚館」是江兆申用得最久的齋館名，1959年夏天，江兆申遷往龍泉街的市政府宿舍，為日式小樓，名曰「丐山樓」，據江兆申於1993年（甲戌年）於其〈浪花博雪〉（1965年畫）掛軸裱綾的邊跋所題記：

> ……遷臺北龍泉街有「丐得青山補畫屏」句，更名「丐山樓」所居本樓屋也；辛丑（1961）又遷濟南路，屋脊仰可闚天，遂名「小有洞天之室」；癸卯（1963）秋蔦樂禮颱風肆虐，屋似覆舟，通衢若海，堂上積水久漚不去，乃更「靈漚館」焉，漚讀平聲，暗合莊子海客狎漚事……。

上列節引的這段邊跋中，江兆申交代了他初到臺北幾年間齋館名的幾度更易之原委。也展現其隨遇而安、苦中作樂、自我消遣的人格修為。濟南路的住宅是成功中學的教師宿舍，甚至到了1972年江兆申任職國立故宮博物院書畫處處長之後，置寓南港舊庄，仍使用「靈漚小築」之齋館名，因此其弟子經常自稱為「靈漚館」弟子。

1961年夏天，周澄考上臺師大藝術系，開學前北上註冊，特地前往拜訪江兆申老師，蒙江師邀約，寄宿其家一年左右。江兆申之個性

以嚴謹耿介、細膩而精準著稱，能成為他親近的弟子，在人品、個性、資質方面，免不了要通過其嚴格的篩選標準。周澄當年能蒙江兆申主動邀約而借宿其家一年，進入其生活範疇而能隨侍左右，顯然其才高質美而讓江師格外賞識所致。

借宿靈漚館一年之間，平時下課回家，江師也差不多回到了家，進入門後往往泡茶、抽菸，周澄就幫他磨墨、鋪紙、裁紙，彷如隨侍其身旁的書僮一樣。江老師生活極有規律，晚上用過餐後7點多到10點之間，是他作功課的時間，他不是作畫、寫字、刻印章、寫文章，就是看書。江兆申作畫寫字時，周澄就幫他磨墨拉紙，寫作或讀書時，則為他添添茶或打打雜。晚上10點一到，餐廳就成為周澄的專屬空間，並自在地展開其藝術領域的耕耘。

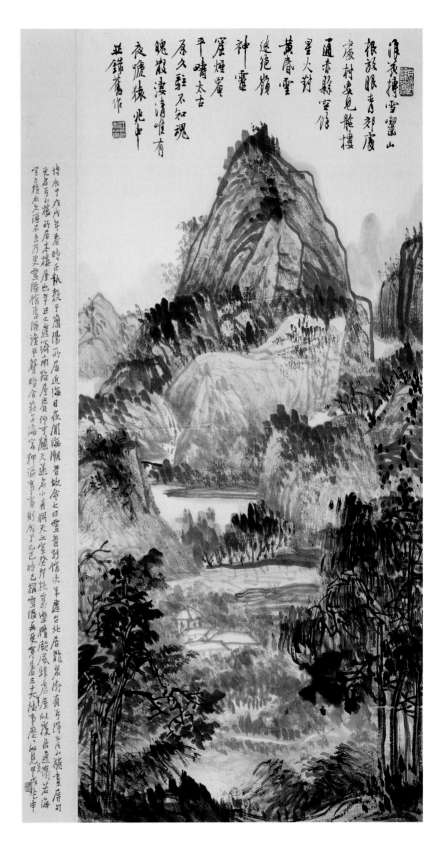

周澄（左3）及靈漚館門生與
江兆申老師（前排坐者左）合
影於江兆申南港舊莊寓所。

江兆申篆刻作品：〈兆申椒
原書畫〉（上）、〈無廎心膽
醉時真〉（中）、〈老大意轉
拙〉（下）。

周澄在生活中持續的耳濡目染，很自然地學習，有些接近於一對一的師徒傳習。這一年隨侍江兆申左右的機緣，讓周澄能登堂入室成為靈漚館的首位入室弟子，得以比起其他靈漚館弟子更早，而且更為完整地觀摩江兆申從創作醞釀以至於創作過程的來龍去脈，以及其思維之脈絡，而且也比他在藝術系課堂上任何一科所學習到的更加直接而深刻。在周澄撰寫〈從靈漚談江兆申先生篆刻〉一文中，很具體地描述親眼看著江師為他刻姓名印之情景如下：

> 江老師第一次示範篆刻刀法，是在小有洞天之室，刻我姓名印，沒有寫印稿，直接用切刀刻下，奏刀準確，握刀如握筆，刀尖角為中鋒，鑿刻出的線條，既深又厚，受益良多。也曾見江師以透明蠟紙，描摹古鉨及漢印，選有特色者，以小紅豆狼毫筆，鉤描填墨，以致畢肖，尤其封泥邊欄，斑斕蝕腐，種種古趣，盡在聚精會神中完成。又有手摹鐘鼎款識，有填墨留白如拓片者，有雙鉤線邊者，以小楷書釋文，極細膩精密，在缺乏金石印學資料的年代，不失為一種學習篆刻的良法。余亦仿效老師，摹了不少《十鐘山房印舉》，影響往後篆刻頗鉅。

在大一的篆刻課堂上，既有篆刻名家王壯為的指導，下課返家之後

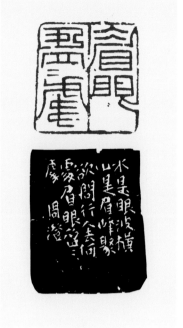

[左圖]
與藝友聚會寫字的周澄。

[右圖]
周澄1963年的篆刻作品〈眉眼盈盈處〉。

又有機會受到江兆申親自一對一的示範教學，是以讓周澄的篆刻很快地在同儕當中脫穎而出，不但在大二即獲系展之首獎，甚至也由於江兆申與吳平（字堪白，1920-2019）頗具交情，因而讓周澄得以相識，從吳平處借得其師鄧散木（1898-1963）之篆刻講義，對其觀念頗有啟發，因而其日後篆刻之後續發展成就，遠遠領先同儕。

江兆申認為書法是筆墨的基礎功夫而要求甚為嚴格，其書法根柢主要奠定於歐陽詢的〈九成宮醴泉銘〉楷書，然後再廣泛涉獵歷代諸家書風，因而其弟子都曾被要求對歐體書法下功夫臨習，追隨江兆申最早且最久的周澄自無例外；此外，周澄對虞世南的〈孔子廟堂碑〉，以及魏碑中的〈張猛龍碑〉、〈孫秋生墓誌銘〉也曾下過功夫。漢隸方面也與江師相同，於〈張遷碑〉用功最深，兼及〈禮器碑〉、〈乙瑛碑〉、〈石門頌〉、〈曹全碑〉等。至於行草則致力於王右軍草書〈十七帖〉、〈蘭亭序〉，懷素的〈自敘帖〉、〈千字文〉等，甚至也曾涉獵當代草聖于右任的標準草書等。

【關鍵詞】《十鐘山房印舉》

　　清代篆刻、鑑藏家陳介祺（字壽卿，號簠齋，1813-1884）所編輯的璽印譜錄，因其家中藏有十鐘，故名其齋為「十鐘山房」。1872年他以三代璽及秦漢印萬餘方，輯成《十鐘山房印舉》。這些璽印除了他自己的藏品之外，並匯集吳雲、吳式芬、吳大澂、李佐賢、鮑康等人所藏印璽拓輯而成。初稿共十部，每部五十冊，每頁一至四印；1883年重編，每部增至一百九十四冊，因舉類分列各種印式，故名「印舉」。較為通行的版本為1922年商務印書館發行的涵芬樓影印本，分訂成為十二冊。

江兆申要求學生臨帖要盡可能地忠實於原帖。他說：「寫字最重要的是緊緊追著一種字帖寫，要寫到完全一樣，完全一樣表示他會的你也都會了，別種字帖來了也就可以掌握其中特色。」又說：「我寫字只管筆法，筆拿對了，字也就對了，筆法不對，再怎麼寫都錯。」

目前周澄仍保存一套幾可亂真而古色古香的臨仿自上述碑帖的線裝書形式字帖，不但落實了江師所要求「寫到完全一樣」的功夫，而且其親手裝訂製作線裝書，也完全學自江師。

在詩詞方面，江師鼓勵周澄以杜甫詩集嚴謹的字句鍛鍊和用典為基礎，再融入李白的活潑舒暢，以及陸游在平易自然的詞句中，營造出強大的概括力。

尤其特別的是，當時江兆申也開書單要求周澄研讀，並偶爾抽空問他讀書心得。書單所列多以史書為主，如：《史記》、《漢書》、《後漢書》、《晉書》、《資治通鑑》等，這與當年溥心畬鼓勵江兆申先從多讀書入手之情形頗為近似。周澄常用習藝之餘或深夜時研讀這些書籍，甚或為瞭解內容而利用晚上到國文系旁聽「史記」、「文心雕龍」等課程。到了出社會經過將近二十年以後，周澄才逐漸能夠體會出，江師要他多讀史書的出發點：

> 除了文字之美以外，這些史書所記載的，多是一個人從出生到死的經歷，無論是出將入相、官場失意或死生順逆等，當中的抉擇與行動，反映了一個人的處世思想與價值觀。江先生希望學生自己先建立一個立身處世的原則與基礎，也就是能有一個安身立命的中心思想，不要輕易受到社會、潮流的影響而改變。這影響尤其是反映在我的畫風方面，我學的是傳統的書畫，但當時是五月、東方畫會的時代，西方的東西不斷地引進，是很激烈的衝擊，年輕人什麼都感興趣，什麼都想學一點、嘗試一下，但如果沒有自己的一套中心思想，把持不住，原來所學的、想走的路很容易就偏廢、偏離了。

> 對我而言，江先生教我讀書還有一個很大的啟發：其實所謂的「道」是一貫的、相通的，無論是書畫、寫字、作詩或篆刻都講究章法，例如大畫需有結構，篆刻要有布局，這與寫文章要先提綱挈領、起承轉

合，都是同樣的道理。畫畫是有形的象，但是它需要無形的文學、文字來積澱、烘托；所謂的學以致用，即無形的道理又必須透過有形的藝術來表達，這也是我從江先生那裡所學到的「道」。今日我若在藝業上能有小成，都要感謝江先生當年為我打下的基礎。

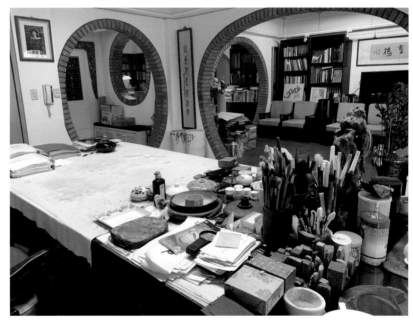

[上、下二圖]
2020年，周澄畫室一隅，大長桌是每天習字、練畫的地方。圖片來源：王庭玫攝影提供。

歷史主要是對於事情之發生、發展和變化的概略記載，而這些「事」又與「人」的作為有密切的關聯。讀史可以鑑得失、知興替，而深刻認識因、緣、果之定然與或然，誠可鑑往知來，瞭解人性，而當作立身處世的借鑑。就此一方面而言，的確對於一個人立身處世的方向感面向，極具積極意義。

至於周澄所體會的，藉著讀史以建構一個安身立命的中心思想，而不輕易受社會、潮流的影響而改變的面向，或許讀者會有見仁見智之看法，不過卻可據以理解他超過半個世紀以上之繪畫生涯中，雖然隨著

〖 周澄的筆墨功夫 〗

在江兆申的影響及要求下，周澄對各知名書家的字帖均曾苦心臨習，追求筆墨書風的養成及融會貫通。

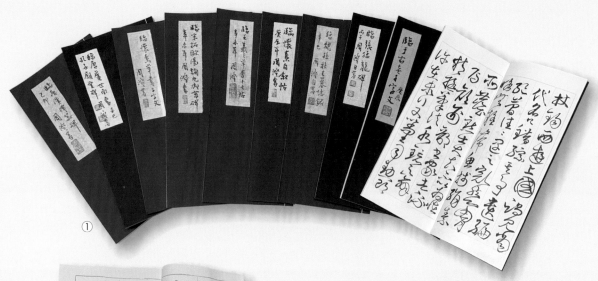

① 周澄歷年來的臨摹習帖。

【本頁圖】
① 周澄歷年來的臨摹習帖。
② 臨〈張猛龍碑〉。
③ 臨于右任〈千字文〉。
④ 臨唐漢〈禮器碑〉。

[右頁圖]
⑤ 臨王羲之草書〈十七帖〉。
⑥ 臨宋拓歐陽詢〈九成宮碑〉。
⑦ 臨懷素〈千字文〉。
⑧ 臨懷素〈自敘帖〉。
⑨ 臨魏孫秋生墓誌銘。

⑤

十七日先生書司去未去马日
乃云六云去至先去哩示改
敢字至高东祖之化住觀
吾为逸政之埀久至吾六河以

⑥

九成宮醴泉銘
祕書監撿挍侍
中鉅康郡公
臣

⑦

草生子字义
而负弟敬祷停以固舆阑
江顥少心性末它茂字吏
豆地之黄宇宙泄兰日月

⑧

枝梢西涵上围鸿尺电
代名氏諸孫吞于逺彌
孤薴住之逗之就委夕肩
暗室挥牵单被骑素
而荌款去死怒为慨
石能寄弱沼零老沼
楮揰笔法乐鼓之俯
仗生來心心笔可勤功

⑨

曹劉起祖二百
人等敬造石
像一區頟國柱

永隆三寶弥顯
有頟弟子等榮
茂春龀連槐獨

曹汶憲雲書课

年齡、閱歷而在畫風上有著微妙的變革發展，然而筆墨和詩境的文人畫核心價值，始終為其繪畫創作所秉持的一貫中心思想。除此之外，多讀書，對於創作者文化底蘊的深度，以及作品中氣質內涵的展現層面，也有相當程度之關聯。而且，他能從讀書中體會出畫畫、寫字、作詩或篆刻都同樣講究「章法」之一貫相通的「道」，亦顯見其觸類融通、掌握重點的超凡悟性。

長期追隨江兆申，江師給予周澄印象格外深刻的身教，則在於他對於時間的管理和掌握，除了守時之外，也能充分有效利用時間。平時處理沉重的公事之餘，又要讀書、寫字、畫畫以至學術研究，江師都能投注極為可觀的心力而皆能達到很高的成就，其意志力、專注力和才華令周澄非常敬佩，也始終奉為學習之典範。

大學時期由於康灩泉和江兆申兩位師長之推薦，周澄於《臺灣詩壇》社長黃景南處幫忙抄擬文稿。當時有于右任和賈景德兩位大老領軍倡導，詩人、書畫家、篆刻家參與極為熱烈，可謂盛極一時。這樣的歷練，對於周澄的視野和人脈之拓展方面，自不待言。

此外，「蓴波」的字號，則是寄宿江師住宅的那一年。有天晚上江師酬讌微醺歸來敲門時呼叫「蓴波開門」，入室坐定後告以「蓴波」是途中幫他取的別號，典故出自宋人詠西湖詞句「雙槳蓴波」，秋來水澄，正是蓴鱸季候。意指秋天時蓴菜開花，是水最澄淨的時候，期許他的心境和藝術風格永保澄淨。

也由於江兆申的關係，周澄得以認識不少書畫界的前輩，如葉公超、馬壽華、陳子和、高逸鴻、吳平等人，大幅度擴展其藝術人脈和視野，對他往後之藝術生涯產生了不少的助力。

書、畫、篆刻初露頭角

檢視周澄大學時期繪畫、篆刻、書法方面的參展發表，都已獲致相當程度的肯定之學習成果：

在國畫方面，他在臺師大藝術系的大三（1963）、大四（1964）系展中，分別以〈秋山淨道圖〉和〈踏歌行〉榮獲國畫類第三名和第二名的成績；在校外，則在1963和1964年間，以〈龜峰朝陽〉和〈歸廬〉兩件作品，入選第18和19屆「臺灣省全省美展」（簡稱「全省美展」、「省展」）國畫部。在當年，省展仍為臺灣最具代表性的政府公辦美展，能連續兩年入選，也象徵著校外展覽的客觀肯定；1964年夏天，他更以山水畫作參加臺中民間美術團體所舉辦的第6屆「鯤島書畫展覽會」全臺公募徵件，獲國畫部第一名之佳績。上列參展成績對於一個離開學校而進入社會職場的畫家來講，或許還算不上十分亮眼，然而對當年的大學院校美術科系學生而言，誠然已屬不易。值得注意的是，在周澄大學剛畢業的那年（1965）11月，由教育部主辦之第5屆「全國美展」，周澄之國畫作品以「免審查」資格獲邀請展出之榮譽。查閱第5屆「全國美展」的「邀請免予審查準則」所規範之資格有七條：

1. 教育部歷屆學術獎金之美術獎得獎人。
2. 中華民國第4屆全國美展免審查參展之作家。
3. 省辦全省美展審查委員會委員。
4. 經由國家機構徵送作品參加國際美術展覽之得獎人。
5. 國立歷史博物館主辦各項美術展覽審查委員會委員之為美術作家者。
6. 本展覽會委員、常務委員之為美術作家者。
7. 素著聲望之藝壇彥秀經本會常務委員會會議通過邀請者。

其中第1至6條都有相當明確的客觀資歷條件，因而周澄當年應該是以第7條，循由展覽會的核心成員推薦，並經常務委員會會議審查通過之管道。檢視該屆的

周澄1963年的水墨作品〈龜峰朝陽〉，獲第18屆省展國畫部入選。

[右頁上圖]
約1976年，周澄與江兆申老師及兒子出遊礁溪五峰旗瀑布。

[右頁下圖]
鍾愛家鄉宜蘭山水的周澄，與妻兒合影於五峰旗瀑布前，約1970年。

常務委員名單，以國畫為專長者有黃君璧、高逸鴻、馬紹文、梁又銘等人，當年他的免審查邀請資格，是獲得葉公超、高逸鴻、陳子和三位書畫界前輩之推薦，又受到大學時期國畫老師黃君璧的支持而得以順利通過。這項畫歷在當時臺灣藝術界中，已然是一種成就的認定，周澄在大學剛畢業之際就獲此榮銜，誠屬不易。

大二系展即獲首獎的篆刻，由於當時校外很少發表管道，因而大學時期尚無校外競賽之成績，不過在王壯為、江兆申兩位師長的指導，以及和亦師亦友的吳平切磋交流下，讓周澄在大學時期的篆刻，已然為其畢業後之發展，儲備了相當可觀之能量。至於書法方面，他曾榮獲大日本書藝院兩次「推薦賞」之榮譽，並於1964年成為鑑查員，在大學時期即獲此榮銜者應屬相當罕見。

大學時期的周澄，於專業美術教育的全方位訓練基礎下，在國畫、篆刻和書法方面的表現尤其傑出，以及在江兆申的督促下辛勤地研讀史書典籍，為他日後朝向專業化書畫、篆刻創作發展之途，奠定了頗具深度和廣度的基礎，而且其創作發表所受到的榮獎肯定，也讓他逐漸在臺灣藝壇嶄露頭角。

1965年，周澄攝於臺師大校門口。

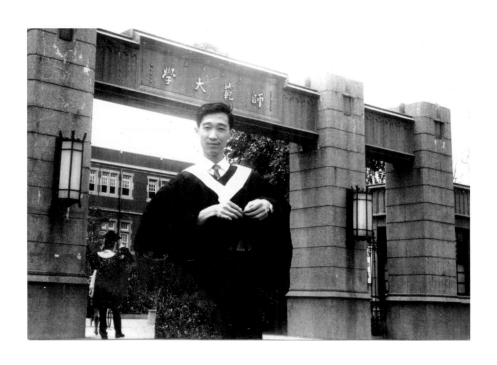

離開故鄉到臺北都會區就讀大學的周澄，接受了全臺首善地區的文化刺激。師大藝術系的名師雲集及專業美術訓練，再加上寄宿江兆申家一年的朝夕薰陶，讓他視野為之大開，格局也隨之拓展。由於自幼以來與山川為鄰的緣故，因此在繪畫生涯中，山水成為周澄最鍾愛的對象，尤其家鄉的山水景緻更讓他感到格外的親切。在大學時期也曾利用假期陪著同窗登五峰山，在晨曦微茫中出發，大夥兒一口氣爬上最上層瀑布底下，驀然看到一道彩虹橫跨在斷崖之間，簡直美如仙境，讓他頗有感觸，歸後曾寫了兩首紀遊詩：

〈五峰旗瀑布〉

其一

五峰如幟徑如腸，荷月登臨不勝涼。

石潤苔青崖陸峭，蟬鳴日熾客輕狂。

天邊散玉凝虹彩，耳際奔雲奏樂章。

塊壘方消情未己，瀧湫化作玉瓊漿。

其二

天降玉龍千尺湫，偶臨翠秀五峰幽。

晴空忽作風雷雨，危壁如奔虎馬牛。

小坐林陰情戚戚，時聽鳥語韻悠悠。

泉頭覓句消長夏，嶺上白雲任去留。

這兩首詩平實而自然，顯現他對於山川的真情投入。能將所見所感詠之為詩，為一般藝術科系學生所罕能，大學時期的周澄，在書、畫、詩、印方面所展現之能量，已然為他畢業後持續於文人畫的創作發展，奠定了既廣又深的基礎。

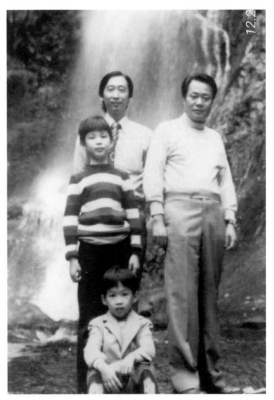

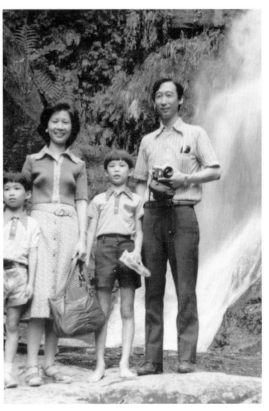

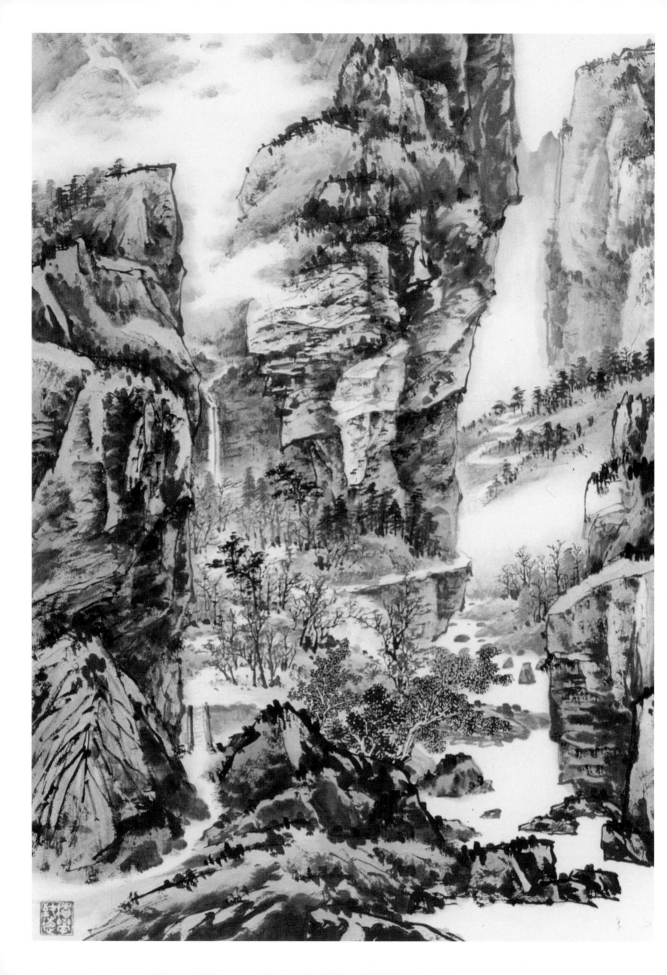

3.

八年沉潛・儲備能量

水之積也不厚，則負大舟也無力；風之積也不厚，則其負大翼也無力。
　　　　　　　　　　　　　　　　　　　——摘自《莊子・逍遙遊》

從1965年周澄大學畢業以後，迄於1973年12月舉行第一次個展的八年期間，除了1966年應邀參加「于右任先生壽誕當代名家書畫展」之外，幾乎末見發表於其他大展。這八年的沉潛，讓他用心深扎根基，儲備能量，以及沉澱下來，評估自己的條件和環境，對於未來的生涯規劃，進行了深入的思考和諮詢。

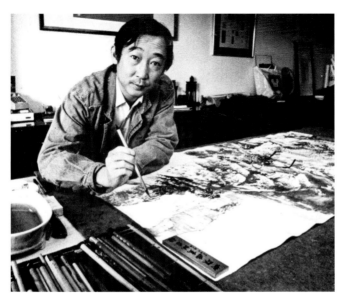

[本頁圖]
周澄作畫的身影。

[左頁圖]
周澄，〈南橫秋色〉（局部），
1979，水墨設色、紙本，
152×83cm。

短期的職場生涯

　　周澄在1965年大學畢業之初，第一年於臺北市東門的私立泰北中學女生部實習，任教美術課，教學內容包含水彩和素描等，也兼初中一年級的班級導師。同時這一年他也在成功中學兼授美術課（當時江老師已赴國立故宮博物院任職）。一年之後前往部隊服役。在周澄畢業的前一年（5月），其恩師江兆申於臺北市中山堂舉行生平第一次個展，展出書畫作品六十件和印拓六冊，獲得佳評如潮之回饋，甚至蒙葉公超和陳雪屏兩位與文化教育關係密切的政府要員之賞識，因而聯名推薦江兆申，於同年9月進入國立故宮博物院書畫處擔任副研究員，這次個展可以說是場既叫好又叫座、讓江兆申一炮而紅的成功展出。四年之後（1969），江兆申更以山水畫《花蓮紀遊冊》十二開，榮獲「中山文藝獎」；另以《關於唐寅的研究》一書，榮獲「嘉新優良著作獎」。這兩個分屬藝術創作和學術研究的獎項，都是當年極具崇高榮譽，以及超高獎金額度的大獎。江兆申在同一年同個月連獲兩大獎的肯定，顯見其術、學兼治且皆達超俗拔群之成就，不但因而奠定他在臺灣畫壇及藝術

[左圖]
1965年，周澄任教私立泰北中學之聘書。

[右圖]
1965年，江兆申（右）於臺北中山堂舉行生涯首次個展，與葉公超合影。

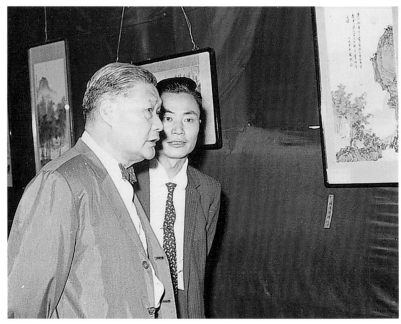

學界之地位，而且也在文化藝術界中令人稱羨。

　　江兆申的成功，對於最為親近的弟子周澄來說，必然格外的感受深刻。畢業後進入中學教職的周澄，雖然有了份能夠養家糊口的穩定工作，然而薪水微薄，且須繁忙地備課、教學以至於行政雜務，占據了他大部分的時間和精力，讓他在藝術鑽研和創作方面，無法如同學生時期的專注與自由。周澄深知，江老師的成功絕非倖致，除了過人的才華之外，還更需要過人的努力和毅力。如果沒有心無旁鶩地全神投入，絕對難以獲致如此超俗拔群的藝術成就。如是理想與現實難以兩全的問題，在其大學畢業以後就一直困擾著他。

　　1967年周澄與李順惠女士結婚，完成了終身大事，接下來的兩年，長子周翰和次子周立相繼出生，家中經濟擔子愈趨沉重。由於臺師大藝術系的美術專業課程屬全方位的訓練，周澄又曾在系展中榮獲美術設計首獎，因緣際會下，1968年獲南亞塑膠加工廠之聘，轉換跑道前往擔任待遇比起中學老師要高得多的設計工作。由於工作態度敬業而績效良好的緣故，因而常有機會出差海外洽公和考察，第二年（1969）起，即奉派出國三個月，足跡遍及日、美、英、法、德、奧、瑞士、義大利等

[左圖]
1965年，周澄與夫人李順惠（右2、3）訂婚，在李宅前與岳父母及夫人弟弟合影。

[右圖]
1970年代，周澄（左2）與妻兒、母親（右1）出外踏青，攝於北投。

國，幾乎全球繞了一整圈。每到一個地方，就到當地的設計中心找一些資料寄回公司，心繫藝術的他，自然也藉著出國機會參觀當地美術館、博物館及名勝景點。在那個時期，臺灣的經濟尚未起飛，加上戒嚴的緣故，很少人能有出國考察、參訪、旅遊的機會。周澄在當年能有三個月出國環球一周的考察機會，自然極屬不易，而且這個機會對其視野之拓展，極具里程碑之意義。

持續增能與書畫篆刻研究室的成立

周澄大學畢業的那年（1965）9月，江兆申正好進入國立故宮博物院書畫處服務，當時周澄已任中學教職，但仍利用每個星期日上午到故宮博物院宿舍陪江老師作畫，持續十餘年而幾乎毫無間斷。最初僅周澄一人，過幾年後，陶晴山、李義弘從基隆來，顏聖哲、莊澄欽自臺

1986年，江兆申與門生。前排右起陶晴山、李義弘、曾中正，後排右起莊澄欽、周澄、江兆申、許郭璜、羅培寧、金南喜。

南北上，許郭璜、曾中正、蔣貞良、羅培寧等也因緣際會，陸續入江兆申門下。上課時，大多在江師的示範過程中，專注於其筆墨、結構，用心地揣摩；或出示近作請老師講評；也有就畫論請教於老師。周澄所撰〈靈漚館四十年師生緣〉一文中提到：

> 我畢業以後，江先生已在故宮服務，我每星期日用完早餐後，就到故宮陪老師作畫，幾乎十餘年都沒間斷，家內常常笑我是到故宮「作禮拜」。其實，這真的是老師疼我啊。我看似老師的書僮，卻是領受心傳之實，每每在鋪紙磨墨時，我從旁仔細觀察老師拈筆蘸墨準備作畫，從構思、下筆、整理、敷色、題款到用印，無不俐落分明，每個細節皆清楚明白；在書法篆刻方面，我亦觀摩老師的讀書臨帖、展紙布局，筆的提頓轉折、濕乾徐急，俱為長年累月的浸潤、摸索；乃至老師為文作賦時的斷續吟哦，從中細心體會、反覆推敲其遣詞用字、協韻文氣等，十餘年的悟解契合、心傳領受，都是由學而用的轉換，對於江先生藝事嚴整用心的領會。

> 靈漚館不只這班學生，是因為大家在畫壇活動較多，畫歷較深。老師因人施教，點到為止，或詳加講評示範。但是對於書法，則要求甚嚴，因為書法是筆墨最基礎的工夫。有一次有人請假，有人遲到，散漫了些，老師笑著說：你們這班，真是放牛班。由於我在班上入門最早，順理成章也就成了放牛班班長，於是回家後我刻了一方〈放牛班長〉印，以資警惕。

周澄，〈放牛班長〉，1988，篆刻，1.8×1.8cm。

1988年周澄自己刻了一方〈放牛班長〉的陰文閒章，他的自我揶揄，說明其個性在踏實之中仍帶有幾分幽默的特質，而且對於江兆申大弟子的身分始終引以為榮。

如果說臺師大藝術系樣樣課程都得修全的全方位專業美術教

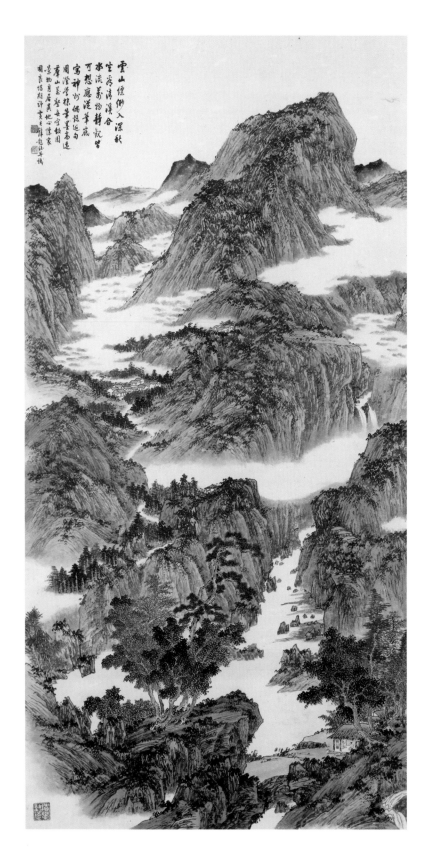

育，是一種廣度的奠基；那麼他追隨江兆申這般書、畫、印、詩兼長的傑出文人畫家，長時期的師徒制傳習，則具有一種深度扎根的意義，尤其對於文人畫的地基，更是挖掘得既深又廣。如是的增能，不但與其大學時期所學相輔相成，而且也儲備其日後以文人畫為主軸而能推陳出新的可觀能量。值得注意的是，他在本期的畫風，也沒有太過於酷似江師。以其1972年所畫6尺長、3尺寬的〈雲山縹緲〉山水畫大中堂，採用較多細節的明式仿北宋的大觀取景之構圖，畫中以文徵明和沈周的筆法為主，惟有近樹畫法和左下方、下方崖腳馬牙皴的方稜結構、筆法較有江兆申之意趣。肌理厚實而綿密，山勢連綿而峰巒重疊、澗谷幽深，應該是出於造境。黃君璧在上方餘白處題以：

> 雲山縹緲入深秋，坐看清溪合水流。萬物靜觀皆可想，應從筆底寫神

州。偶錄近句，周澄學棣筆墨高遠，群山萬壑，每寫故園景物，身居異地，心懷家園，良堪期許。黃君璧題後並識。

　　這類質樸而疏離生活的傳統畫風，雖然不是當時省展和全國美展所獎勵的主流樣式，然而由於其踏實而優質，以致博得傳統根基深厚的黃君璧教授之賞識。由於1949年國民政府遷臺，兩岸緊張對峙，海峽隔絕，隨政府渡臺的大陸人士都飽嚐有家歸不得的痛苦。周澄這幅畫作，讓大陸渡臺背景的黃君璧勾起了故國河山意象的聯想，因而備感親切，才在畫上為之親筆題識，以資勉勵。

　　此外，從1966年開始，周澄應國立臺灣大學綠野社以及醫學院國畫社之聘請，擔任課外美術社團的指導老師；1971年起，受聘擔任臺北市日僑婦女班的國畫指導老師。尤其在1969年，他在臺北市忠孝東路成立了「蓴波書畫篆刻研究室」，做為創作研究及傳授推廣書畫、篆刻藝術

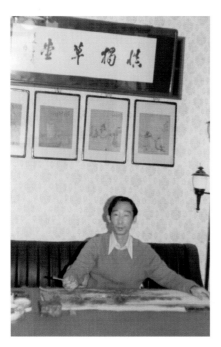

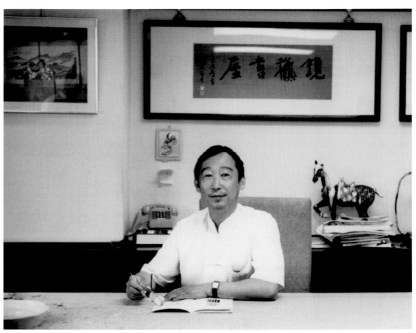

的專屬空間，同時也為其不久之後選擇專業藝術家的職業生涯預作準備。

值得一提的是，有關周澄使用的齋館名：在高中時期命名為「慎獨草堂」，其意為獨處時也是謹守生活的道德規範；大學時期開始用「居山堂」(P.15)，除了基於對山川自然的熱愛之外，也憶其祖先由閩來臺，渡臺後第一位出生的男孩即名為「居山」，取其懷念祖先之意；1969年成立的尊波書畫篆刻研究室正式開班授徒，遂由江兆申老師賜予「鏡秋書屋」之齋號，蓋以「澄」字意指水清如鏡，至秋更為澄澈，可以反省自己的行為，1982年初夏、他自己刻了方〈鏡秋書屋〉的篆字陽文齋館印；1980年代中期，因其二子赴美就學，置屋美西加州洛杉磯哈仙達岡（Hacienda Heights），據其〈春星草堂〉印之邊款所記：「……屋據高岡，兩翼蒼嶺，環抱至屋前而開展，視野寬闊。入夜星火炯燦，一片燈海，頗為可觀。春夜佇立，往往忘機，不知天之將白。……」遂以「春星草堂」為其齋館名，並刻了方〈春星草堂〉的陰文齋館印：1992年移民至加

[左頁左上圖]
周澄於慎獨草堂作畫留影。

[左頁右上圖]
周澄攝於鏡秋書屋。

周澄，〈春星草堂〉，
1984，篆刻，2.2×2.3cm。

周澄，〈小雪樓〉，1992，
篆刻，2×2cm。

拿大的溫哥華，去時正是農曆小雪，故住加拿大時期以「小雪樓」為其
齋館名，刻了方「小雪樓」的陽文印，其邊款鐫題：「壬申立冬，余抵
溫哥華，陰雨蕭索，家居少出，時至小雪，晨起放晴，藍天麗日，遠眺
雲嶺，白雪皓皓，如蒼顏鶴髮，精神朗爽，別有一種風情，遂以小雪樓
為堂號焉，蓴波並記。」

首次個展

　　1973年12月27至30日，周澄於臺北市南海路的國立臺灣藝術館（今國立臺灣藝術教育館）舉行其生平第一次個展，名為「周澄書畫篆鐫展」，其中展出了國畫五十六件，書法十二件，篆刻作品八件，當時江兆申特以行楷小字為他書寫序文，除了敍述兩人深遠的師生淵源之外，也對他頗為肯定。其內容釋文如下：

> 十六年前余坐館蘭陽，周生蓴波在童子列，問學於余，性敏達而用力勤學，行每超於儕輩，既卒業負笈國立師範大學美術系，余適遷臺北所居，與齌宇接鄰。蓴波時就蝸居，觀余點染，蓴波資性既佳，又復學有專師，芹喧不廢於田父者，蓋百之三五焉，今展畫問序於余，為擴其始末如是。癸丑冬初兆申草稿。

　　展覽的第二天，篆刻家祝祥在《臺灣新生報》發表了一篇推崇的文章，並登載其〈山村豐年〉山水畫作一件，文中盛讚周澄這次展出之繪畫：「他的畫布局有經緯，色彩突出。其手法的老練、成熟，竟令人以

周澄首次個展場地──國立臺灣藝術館。

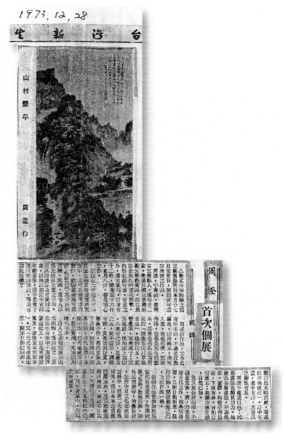

為是出自大家之手。……他的山水，重巒疊翠，氣象萬千；雲蒸霞蔚，恍如海山仙山，具雄奇之姿，見靈秀之氣，挺不露骨，潤而有腴，真是恰到好處，增減不得。……尤其線條秀美，墨之蒼潤，更為山川增色不少。」顯然高度肯定其畫之構圖、筆墨、色彩以至於整個畫面的成熟老練，以及大局感。就《臺灣新生報》所選載的〈山村豐年〉一畫觀之，雖然母題和技法仍屬傳統山水畫，但實已有些主觀寫生的意象之浮現。就展出之書法和篆刻部分，祝祥也認為：

> 周澄不僅畫出色，就是書法也頗見功力。他擅長各種書法，不論真草、篆隸均能手到拈來，下筆有神，有如行雲流水，氣韻亦極生動，自然已極。

他又兼長於治印。不論是先秦、漢，乃是（至）明清各代之作，

1973年，周澄於國立臺灣藝
術館舉行個人首次展覽，與王
壯為老師（左）、妻兒合影於
展覽現場。

周澄首次展覽，對周澄有提攜
之情的《臺灣詩壇》主編黃景
南前來觀展支持。

周澄首次個展現場一景，友人
致贈之花籃滿地，顯示出周澄
的好人緣。

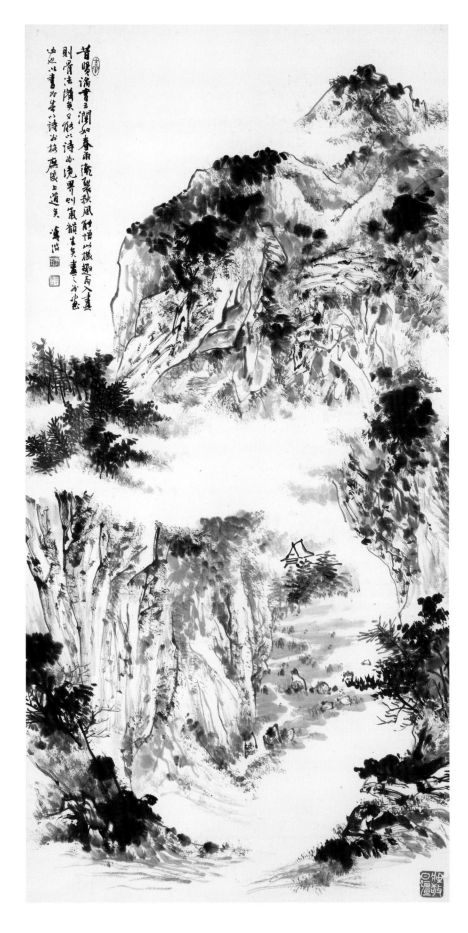

周澄，〈白雲出岫〉，1975，
水墨、紙本，138×69cm。

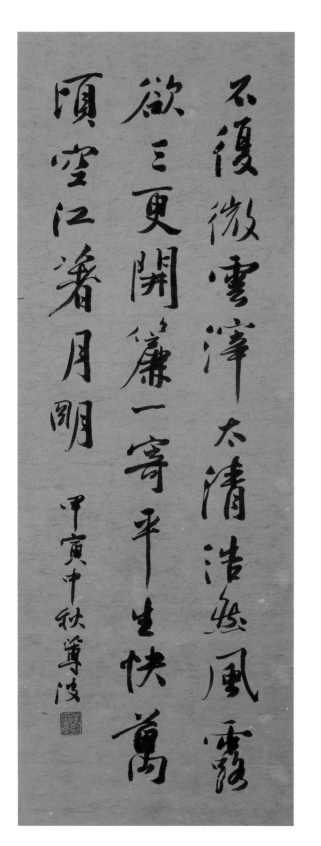

不復微雲滓太清 浩然風露
欲三更開簾一寄平生快萬
頃空江著月明
甲寅中秋 董澄

均多所傳習。又能自能（出）新意，發抒抒（機）軸，開啟創造之門，乃至自成一格。

上述評介在於肯定周澄書法和篆刻涉獵之廣，而且功力深厚，能將所學內化成自我養分，進而展現個人特質且質優。祝祥的這篇文章，無疑對周澄的繪畫、書法、篆刻作品都給予極高的評價，首次個展即獲前輩藝術家如此肯定之回饋，對於周澄產生的激勵作用自不待言。

其沉潛八年所努力儲備之創作能量，在首次個展中初試啼聲。除了江師親撰序文加持之外，其臺師大師長們，以及諸多藝界前輩也多對於他這場首次個展的品質給予高度肯定。加上其時間點適逢臺灣經濟開始起飛，中產階級開始有收藏藝術品的能力和風氣，因而他的首次個展既叫好又叫座，無疑是場成功的展出。

大學畢業以來，周澄時常糾結猶豫：「究竟該放手一搏，專注於創作，當一個專業藝術家；或者擁有一份能養家活口的穩定工作，行有餘力時再利用空閒時間投入創作？」的問題。當時他已經可以賣畫，加上開班授徒之收入，經濟上還算過得去，只是仍不夠穩定，加上已有兩個小孩需要扶養，因而在考慮辭掉工作，專心於藝術創作一途時，的確曾讓夫人感到

不安。首次個展的成功不但增強其信心,同時也順勢安排翌年(1974)
於臺北國軍文藝活動中心的第二次個展。此外,也讓周澄對於上述問題
的困擾有了抉擇方向。終於在經過夫人的支持,以及長兄和江兆申老師
的鼓勵下,遂決定自此走上專業藝術創作之生涯。

周澄與夫人合影於慎獨草堂。

周澄全家福,約1973年。

[左頁圖]
周澄,〈宋人詩〉,1974,
水墨、紙本,89.5×33.5cm。

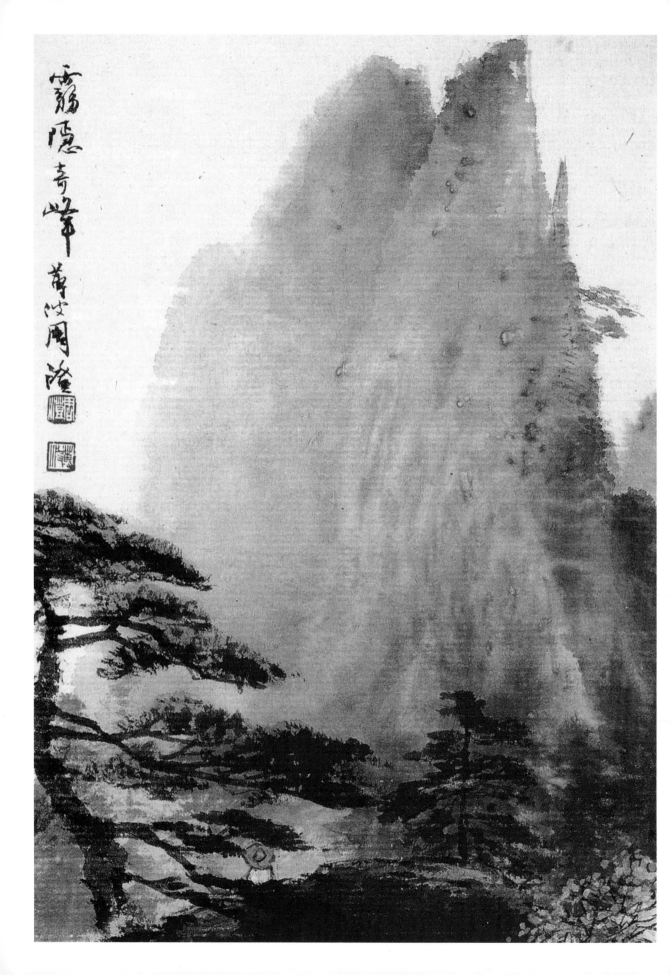

4.

展翅高飛・邁向成熟境地

從1974年周澄正式成為專業藝術家，以迄1996年其恩師江兆申作古為止，前後二十二年間，他舉辦了近二十次個展（包括多次在國外舉行），海內外聯展無數，出版作品集十種，顯見其創作能量之旺盛；在開始的七、八年間，他即迭獲大獎，藝術成就得到了藝術界高度肯定之回饋；此外也參加不少美術團體，而且在各美術團體中扮演了舉足輕重的角色。彷如莊子筆下，深潛海底的鯤，到時機成熟化為鵬鳥展翅高飛，直上天際一般。

[本頁圖]
1985年，周澄（前排右2）於新生畫廊個展時與觀展友人合影。

[左頁圖]
周澄，〈霧隱奇峰〉，
年代未詳，水墨設色、紙本，
31×23cm。

連獲大獎而享譽藝壇

由教育部主辦的「中華民國全國藝術展覽會」（簡稱「全國美展」，前三屆於1929、1937和1942年分別於上海、南京和重慶舉行，國民政府遷臺以後，於1957年和1965年在臺灣省立博物館和國立歷史博物館展出第4屆和第5屆，到了1971年第6屆以後，才開始固定為每三年舉辦一屆的制度化。有別於大陸時期的前三屆兼展中華古代文物，在臺恢復舉辦的第4屆以後則只展出當代藝術家之作品。「全國美展」在第4、5屆時分類尚未十分穩定，到了第6屆始趨確定，計分：國畫、油畫、水彩、版畫、書法、篆刻、雕塑、攝影、工藝及美術設計、建築設計等十大類。除了向臺、澎、金、馬的國人徵件之外，也向海外華人藝術界徵集作品，其層級和規模大於每年一度舉辦的「全省美展」。

曾於第5屆「全國美展」以國畫作品應邀免審參展的周澄，雖然第6屆完全未曾參與，然而1974年的第7屆，則以〈疊波鐫石〉（P.60-61）一舉奪得篆刻部門第一名的榮譽。這件作品共拓有二十四方印和十三個邊款。這一屆篆刻之審查委員有王王孫（兼召集人）和張直厂、曾紹杰三人，其審查報告中對周澄這件首獎篆刻作品僅作「篆刻古樣，旁款精妙。」八個字之簡要評語。

上述二十四方印拓中，陰文〈積學致遠〉和陽文〈眉眼盈盈處〉兩方，收入1999年由臺灣印社所出版的《周澄印譜》裡頭，顯見其代表性。〈積學致遠〉印屬金文古璽印風，邊欄則營造出銅印蝕鏽之效果，頗具觸感；〈眉眼盈盈處〉印（P.60 ⑰），印風融合了新浙派（王福厂、韓登安）和虞山派（趙古泥、鄧散木）印風，並略帶漢磚意趣。值得一提的是，此印與其亦師亦友的吳平印風頗有相近之意趣，可能多少受其感染所致。

此外，〈覺今是而昨非〉（P.61 ⑦）、〈小橋流水人家〉（P.61 ⑩）及〈慎獨草堂〉（P.48中圖）幾方陽文印，都屬王福厂、韓登安一路的新浙派印風，前兩方印採倒目界格印式尤其特別；陰文〈是造物者之無盡藏也〉

印（P.61⑧）也是倒目界格印式，印風則受王福厂、趙之謙的影響；橢圓陽文〈淵默〉印（P.60⑬），屬封泥印系，應受到王壯為之啟發；陽文〈心乘〉印（P.60⑨），融金文、戰國古璽晉系印風，以及黃牧甫印風之影響；陽文〈深山臥聽鶯啼〉印（P.61⑯），有明代文彭印風；橢圓陽文〈吉羊（祥）〉印，屬黃牧甫金文印風；陽文〈苟有可觀皆有可樂〉和〈畫常道也〉兩印（P.61⑭、⑥），皆帶有黃牧甫印風；其餘幾方陰文印，則都屬平正莊重的漢印系統。從整件作品可以看出周澄篆刻風格取法涉獵之廣遠，然而值得一提的是，觀其整體，則又隱約籠罩著一層乃師江兆申篆刻風格的氣息，顯見江師對其潛移默化影響之深。

至於其邊款方面，由於第7屆「全國美展」專輯印刷不佳，且圖版過小，僅〈積學致遠〉一印，該印之後收錄在1999年的《周澄印譜》裡頭，較為清晰可辨。頗為特別的是，這方閒章的四側滿滿刻了一大段邊款，內容如下：

> 王廙畫孔子十弟子贊云：余兄子義之，幼而歧嶷，必將隆余堂構，今始年十六，學藝之外，書畫過目便能。就余請書畫法，余

[左圖]
周澄，〈積學致遠〉，1973，篆刻，4×4cm。

[右上圖]
周澄，〈大有為〉，1977，篆刻，2.9×2.8cm。

[右下圖]
周澄，〈寒猿飲水壯士拔山〉，1980，篆刻，4.4×4.4cm。

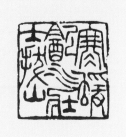

周澄獲第7屆「全國美展」篆刻部第一名的作品〈蓴波鐫石〉，右頁為二十四方拓印之十五方（由左至右、由上至下排列）。

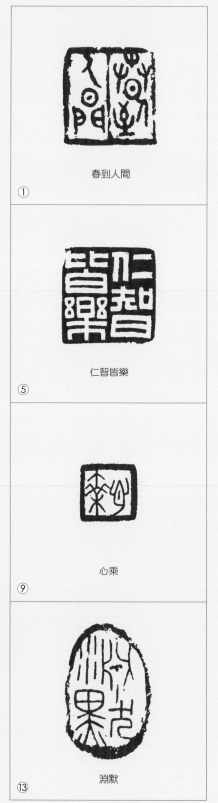

① 春到人間

⑤ 仁智皆樂

⑨ 心乘

⑬ 淵默

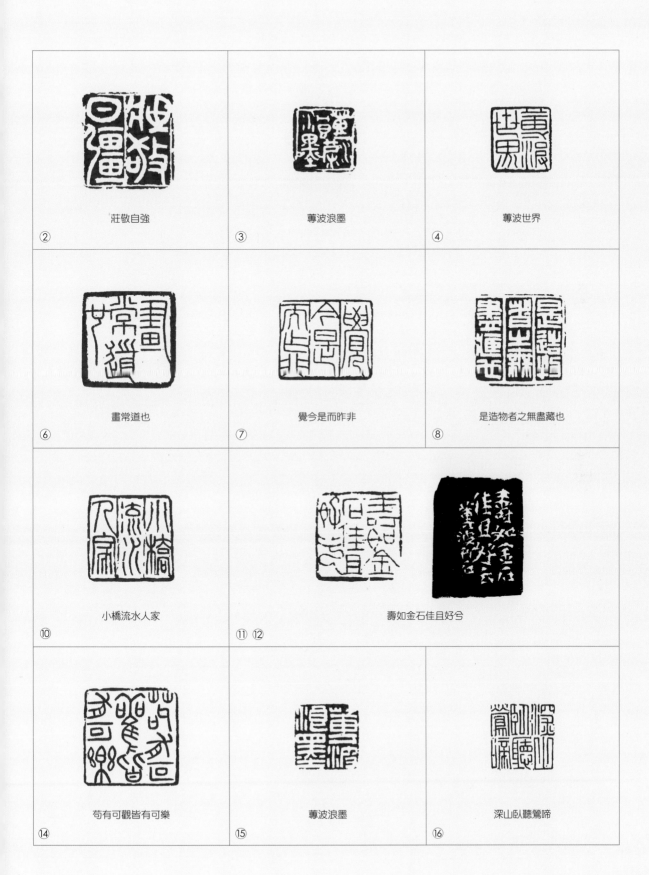

②　莊敬自強

③　蕈波浪墨

④　蕈波世界

⑥　畫常道也

⑦　覺今是而昨非

⑧　是造物者之無盡藏也

⑩　小橋流水人家

⑪⑫　壽如金石佳且好兮

⑭　苟有可觀皆有可樂

⑮　蕈波浪墨

⑯　深山臥聽鶯啼

畫孔子弟子圖以勉之，嗟爾！義之可以不勗哉。書乃吾自書，畫乃吾自畫，吾餘事雖不足法，而書畫固法，欲汝學書則知積學可以致遠，畫可以知師弟子行己之道。王廙論作書畫必須積學致遠，行己之道，書乃吾自書，畫乃吾自畫，堪發吾人深省而勗勉者，癸丑重陽，夜課有感刊石，周澄。

　　這長達一百五十八字的邊款，為當時篆刻界所罕見。款識中除了引述「積學致遠」此一成語之出處外，更點出原典中「書乃吾自書，畫乃吾自畫。」一語，格外讓他深受啟發。具體而言，這段邊款，也展現出他的國學素養及書畫創作理念。

　　至於邊款之刀法，似以尖角為中鋒，直接以切刀單刀刻下，橫畫左低右高，左細右粗的運刀特色，融書畫感於其中，凝斂而溫潤，與江兆申亦有相近意趣，而與王福厂之邊款風格頻率也頗為接近。

　　「全省美展」到了1984年的第39屆方始設立篆刻部門，周澄早在1974年即以篆刻榮獲第7屆「全國美展」篆刻首獎，「全國美展」在第6屆方始設置篆刻獎項，但第6屆篆刻部第一名從缺，因此周澄是第一位榮獲「全國美展」篆刻首獎者。此獎讓他的篆刻迅速在同輩中脫穎而出、躍上檯面。然而更高層次的榮譽，則在七年之後（1981）同時有三大獎眷顧於他。

1981年，周澄榮獲吳三連先生文藝獎國畫類，與父母（左1、2）及小學老師張滂熙（中）及梁乃予先生（右1）合影。

　　1981年是周澄參加競賽的豐收年，在這年當中，他以篆刻《文彭刀法論》獲得了「中山文藝創作獎」，又以山水畫系列作品榮獲第4屆「吳三連先生文藝獎」國畫類，以及臺灣省文藝作家協會的第4屆「中興文藝獎章」。這三大獎項都是以整組系列作品送審而不同於全國美展和省展的單

件作品審查，因而更加能夠展現出作家的實力。就其獎金額度言：1980
年「省展」首獎的獎金，剛由新臺幣兩千元提高至兩萬元，1981年的第
35屆「省展」，仍然維持首獎兩萬元之額度，當時「全國美展」（1980
年第9屆）首獎獎金為三萬元。至於周澄在這一年榮獲「中山文藝創作
獎」的獎金則為十二萬元，足足為「省展」首獎獎金之六倍，「全國美
展」首獎獎金的四倍；至於「吳三連先生文藝獎」獎金則高達新臺幣
三十萬元，為當年公、私設置的藝術獎項中的最高額度，當時曾被喻
為「藝術領域的諾貝爾獎」。該屆〈「吳三連先生文藝獎」評定書〉對
周澄水墨畫作整體評語如下：

> 周澄先生字蓴波，臺灣宜蘭人，國立師範大學美術系畢業。工書
> 畫兼治篆刻，寢饋藝事垂二十歲，偶為短什，亦時有雋語，其間
> 曾歷遊名山勝景，體驗靈氣，竝以讀書怡養性情，藉金石書法之
> 功，以厚筆墨之趣，精勤淬勵。

> 觀乎其所送作品，以山水為主，本其遊
> 歷所見與畫理之蒙養，融注於筆墨之
> 中，以彰山水秀逸之美。其畫特重寫
> 意，運用水墨，表露物象層次。所敷色
> 彩，淡雅有致，筆趣變化，亦得簡靜之
> 妙。所有畫面題識，部位之安排；以及
> 詩書之諧和一致，尤為時下所鮮見。

> 評審委員共同認為周澄先生對國畫之造
> 詣與創作之水準，應為本年度最適當之
> 得獎人。中華民國七十年十一月九日

評語中顯然肯定周澄能融金石、書法、
詩詞、學養及山川遊歷之蒙養，內化於畫
中，繪畫、書法、題識款印皆能相輔相成，
呈現出優雅筆墨、詩境的優質山水畫境來。

[上圖]
周澄所獲第4屆「吳三連先生
文藝獎」獎牌。

[下圖]
周澄的中山文藝創作獎獎狀。

此外值得一提的是，「中山文藝創作獎」之頒獎日期一向訂為每年11月12日（國父誕辰紀念日），與「吳三連文藝獎」之頒獎日期僅相差三日，能在同一星期內榮獲兩大獎，堪稱藝壇中極為罕見之事。至於「中興文藝獎」雖然不設置獎金，但在當時藝術界也具有相當程度的榮譽和公信力。

周澄連獲三項大獎，不但大幅度改善經濟狀況，同時也將其繪畫和篆刻藝術之聲望推至另一高峰，實可謂名利雙收而人人稱羨，稱得上是周澄耕耘藝事二十年來最為豐收的一年。也由於如是緣故，因而從翌

1981年，周澄舉行個展於臺北阿波羅畫廊，與妻子於展覽現場。

1992年，於南投中興新村省政府擔任省展評選委員，左起：呂佛庭、陳其銓、張伸熙、周澄。

周澄，〈秦權量銘〉，1982，
墨、紙本，80×60.5cm。

年（1982）開始，陸續應聘擔任「全省美展」國畫部和篆刻部之評審委
員及評議委員（篆刻部，2004年第58屆開始），「全國美展」的評審委
員（篆刻類，1986年第11屆開始），以及「臺北市美展」等重要美術競
賽等獎項之評審掄才工作，其中尤其擔任篆刻類評審委員之次數特多，
使得他在臺灣藝術界中自然躋身於高知名度的名家層次。

美術團體的參與和教育傳習

從1970年代中期開始，周澄陸續加入了幾個美術團體，如「換鵝會」（1974）、「拾閒畫會」（1976）、「六六畫會」（1977）、「印證小集」（1982）、「春聲畫會」（1985）、「元墨畫會」（1987）、「臺灣印社」（1995）等。茲簡述如下：

一、換鵝會

換鵝會又名「換鵝書會」，成立於1974年2月，由當時青壯輩書家黃金陵、連勝彥、高晉福、黃篤生、謝健輝、薛平南、蘇天賜、周澄、施春茂、林千乘等十人組成，由該會之精神導師，臺籍前輩書家曹容（字秋圃，1895-1993）所命名，取自李白〈送賀賓客歸越〉詩「山陰道士如相見，應寫黃庭換白鵝」之典故。其活動型態為每月集會，茶敘論書，觀摩切磋，並擇期（幾乎每兩年辦理一次）舉辦作品聯展。創會當年，會員年齡多在三、四十歲間的實力派書家；至1981年加入了陳維德、杜忠誥、李郁周；2000年又加入了陳坤一、林隆達、黃宗義等人，陣容更趨堅強，稱得上是戰後極具代表性的中生代書法藝術團體，對國內書法

[左圖]
1970年代，換鵝會成員合影，右一為周澄。

[右圖]
1999年「堅持與探索：換鵝會25周年主題書法聯展」於何創時書法藝術基金會舉行。

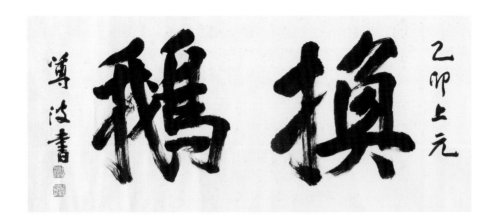

周澄，〈換鵝〉，1975，
水墨、紙本，61×132.5cm。

教育頗有影響，甚至在韓、日也享有聲譽。周澄自從加入換鵝會後，參與每次的活動和展出，互相切磋、觀摩，視野和人脈也隨之拓展。

二、拾閒畫會與六六畫會

　　拾閒畫會和六六畫會都是水墨畫（國畫）屬性的美術團體，前者成立於1976年，由周澄與輩分相近且皆在臺接受專業美術教育出身的李義弘（與周澄同門不同校畢業）、劉墉、涂璨琳、林打敏（又名經易）等人組成；六六畫會成立於1977年，由周澄與書畫篆刻家李大木、吳平及畫家喻仲林、馬晉封、季康、鍾壽仁、范葵等人所組成。六六畫會的成

員之年齡和輩分皆大於周澄，與周澄之情誼介於師友之間而各有所長。拾閒畫會和六六畫會皆是相當具有水準的水墨畫藝術團體。每藉聚會之相互切磋，言多由衷，因而格外讓周澄感到受益良多。

三、印證小集與臺灣印社

　　印證小集與臺灣印社是同一個篆刻藝術團體不同時期之名稱。1982年10月，由周澄、薛平南、陳宏勉、黃嘗銘、黃書墩、李清源、蘇天賜、柳炎辰、林舒祺、羅德星等青壯輩篆刻書法名家所組成，聚會於周澄的蕚波書畫篆刻研究室中，共議成立「印證小集」，並推舉周澄為會長。其後每隔月輪流於同仁處聚會切磋觀摩，會員集資出版《印證小集》月刊並將所刻擇其精者刊載。其後持續吸收新血，擴大交流，於1995年4月改名為「臺灣印社」，成為全臺性篆刻藝術團體，仍由周澄擔任社長，持續至2018年方始改任榮譽社長；其海外活動更為積極，與大陸之西泠印社、終南印社，以及日本篆刻家協會等，都有相當程度之交流。此外尚出版《臺灣印社社刊》，並辦理全國大專院校篆刻比賽等推廣活動，為1980年代以來極具代表性的篆刻藝術團體。

[左圖]
1990年，元墨畫會赴韓國與新墨會聯展，我駐韓大使館官員蒞臨參觀，並與新墨會長河泰瑢（右1）等留影。

[右圖]
2011年，周澄（右4）隨臺灣印社赴日本大阪市立美術館舉行聯展時與會員合影。

四、元墨畫會與春聲畫會等

　　元墨、春聲兩個畫會都是成立於1980年代中期，周澄在這兩個畫會都扮演著核心人物之角色。「元墨畫會」創於1987年，其成員都是以臺師大美（藝）術系的教師和校友為基盤，主要成員有周澄、羅芳、黃永川、張俊傑、劉平衡、吳長鵬、沈以正、袁金塔、李振明、程代勒等人，其創會動機主要是為了與南韓弘益大學教師和校友所組成的「新墨會」相互交流為出發點。首任會長周澄，在創會之前就與弘益大學美術系主任河泰瑢（字石暈）取得共識。因而1987年元墨畫會與新墨會正式締結為姐妹會，翌年（1988）即輪流於漢城（今首爾）和國立歷史博物館兩地舉行交流展，其後交流極為頻繁，成為臺灣水墨藝術團體中以國際交流推廣為其特色者。

　　「春聲畫會」係由周澄畫室指導的學員所組成，成員有張禮權、甘錦城、官大欽、林妙鏗、黃子哲、陳淑娟等人所組成，每年春季定期於臺北市舉辦展覽。1993年第8屆展出時，會員有十九人參展，到了1995年第10屆，則有二十七人參展。春聲畫會於2011年與「蘭心畫會」（周澄在淡江大學宜蘭礁溪校區教畫之學生所組成，成立於2005年，學生為喜愛書畫的社會人士）合組成為「臺灣山水藝術學會」，該會每年舉行國內外深度旅行，在周澄的帶領下，直接面對山川造化，親自感受山川的靈氣，師法自然，以求內化成為繪畫創作之能量，目前仍持續運作中。

「鏡秋雅集」約成立於1991年左右，其成員為周澄於財稅中心指導國畫的學生所組成，最初研擬每兩年於秋季展出之機制，曾經辦理過幾次會員聯展，近年已停止活動。

除此之外，周澄也曾任「中華篆刻學會」祕書長（1991），雖然他曾一度於1992年移民至加拿大溫哥華，但仍積極參與國內的藝術活動，甚至於1995年被推舉為「溫哥華華人藝術家協會」的副會長之際，同時也在臺灣獲推為「臺灣印社」社長，顯見其參與美術團體的旺盛活動力，以及藝術造詣和人品之受到敬重。

成為專業藝術家以後的周澄，對於美術團體的參與顯得格外積極，這些美術團體包含繪畫、書法、篆刻等性質。除了春聲畫會、鏡秋雅集、蘭心畫會和臺灣山水藝術學會屬周澄弟子們所組成的師門型美術團體，其他都是實力堅強的雅集型美術團體，而且大多有海外交流之活動，因而在相互切磋、激盪之下，視野和人脈關係也更加拓展，讓周澄的藝術生涯又步入一個新的里程。

雖然周澄辭卸了專任教職，但是他對藝術的傳習仍然不遺餘力。上述春聲畫會、鏡秋雅集、蘭心畫會及臺灣山水藝術學會的成員，都是周澄在社會藝術教育之作為。此外，在學校專業美術教育方面，他也應不少大學院校之聘前往兼課，如實踐家專（今實踐大學，教素描、設計

擔任財稅資料中心授課教師時，學生替周澄（前排右7）慶祝生日。

[左圖]
周澄（中）於鏡秋書屋與臺藝
大研究生上課時合影。

[右圖]
周澄（右5）與夫人率學生初
訪九寨溝，約1990年。

課程，1975年開始）、國立臺灣師範大學美術系（1976年開始）、
國立臺灣藝術專科學校美術科（今國立臺灣藝術大學，1979至2009
年）、國立藝術學院美術系（今國立臺北藝術大學，1982年開始）
等校系。在臺師大、國立藝專和國立藝術學院之兼課，大學部多
教篆刻，研究所則又講授書法和金石學為主。

　　大陸開放探親旅遊以後，周澄常利用假期帶著學生到大陸
造訪名山大川，尋幽探勝、一路旅遊順便寫生，從中蒐集畫稿靈
感，以及詩、書、畫創作的基本材料，期許以自己的創作經驗，
讓學生們在扎根傳統筆墨基礎以後，進一步帶領著他們與自然直
接對話，藉以逐漸跳脫傳統框架而能有推陳出新的進境。

周澄與其所描繪四川九寨溝的
山水大畫，約1991年。

海外交流・拓展視野

成為專業藝術家以後的周澄，創作愈趨專注，而作品的品質和數量亦隨之大幅度提升，1974年他於臺北國軍文藝活動中心舉行了第二次個展，1978年的第三次個展，獲得韓國教育保險株式會社之贊助，因而遠赴韓國漢城的現代畫廊舉行；同時，也在這一年他首度出版了《周澄書畫篆刻集》，為他的藝術創作生涯跨出了海外個展的第一步。

這次的韓國之行，讓他結識了任教於弘益大學美術系的南韓水墨畫界菁英河泰瑨，由於創作理念之頻率相近，自此兩人交往密切而情誼頗深。大約經過八年之後，周澄在臺北發起成立「元墨畫會」，約集臺師大美術系教授和校友二十餘人，與河泰瑨所帶領的由弘益大學美術系教授和校友組成的「新墨會」締結成姐妹會，持續展開交流、互訪、聯展等活動，成為臺灣帶動當代水墨之重要美術團體之一，而周澄則又扮演著重要推手。

其後，周澄常於海外舉辦個展，如新加坡、泰國（1981，第五次個展）等地；1984年於東京鳩居堂畫廊舉行第八次書畫篆刻個展時，日本書法界大宗師青山杉雨（1912-1993）和谷村憙齋（1921-2008）在其展覽作品集中撰寫序文推崇其成就；1987年於美國

紐約聖諾望大學（St. John's University，6月）、美國西喬治亞大學（University of West Georgia，9月）和英國牛津大學（University of Oxford，10月）舉行第十次個展；1988年於日本東京銀座松屋沙龍舉辦「周澄文人畫展」；1991年於加拿大溫哥華英屬哥倫比亞大學（University of British Columbia）亞洲中心舉行「周澄書畫篆刻展覽」等。此外，他也曾於1983年和1985年出席亞太地區藝術教育會議於美國舊金山和新加坡。至於海外交流之聯展次數則難以計算。以水墨文人書畫家之身分而論，如此密集而豐碩的海外個展資歷及海外交流經驗，堪稱當時臺灣畫界之所罕見，其藝術視野之開闊亦自不待言。

畫風之確立

　　一向以山水畫知名於藝壇的周澄，很少人知道他的人物畫也頗具造詣。1974

[上圖]　1984年，於日本東京鳩居堂畫廊舉行「周澄書畫篆刻展」，並至書畫名家青山杉雨家中欣賞其收藏之硯石。

[下圖]　1991年，周澄於加拿大溫哥華英屬哥倫比亞大學亞洲中心舉行個展，與嶺南名家楊善琛（中）、周士心夫婦（左1、2）合影。

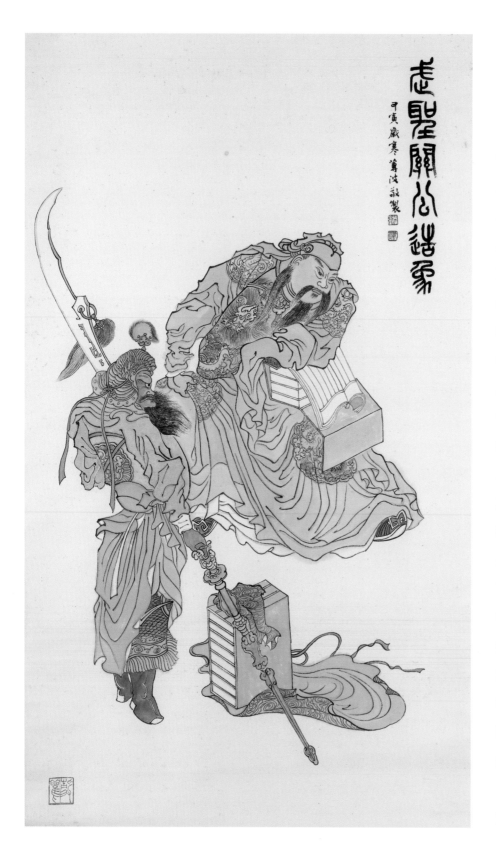

武聖關公造象

甲寅歲寒筆沈茹製

年冬天，他畫了一幅〈武聖關公造象〉的近於全開的中堂人物畫，畫中僅畫關公和周倉兩人，關公與持著關刀的周倉各成局部重疊的穩定三角形造型，但關公的身軀軸線與關刀皆有斜線營造動勢之效果。兩人正前方地上的一疊書籍以及包裹之布巾，則發揮了穩定整體構圖之作用，讓畫面穩定之中兼具動勢之變化。比較特別的是其衣紋線描高古而變化豐富，皆以中鋒行筆，線質勁挺鋼硬，轉折尖銳而往往形成明顯的稜角，很容易讓人聯想到陳老蓮和任熊之畫風。

據周澄表示：宜蘭礁溪有最早的

關聖帝君廟，臺灣所有的關公廟宇皆從此地分靈移出，從小常在關帝廟庭玩耍，聽過許多關公的神蹟故事，因而興起想畫武聖關公像，曾見溥心畬有關雲長、張飛（或為「關平」之口誤）、周倉三人之作，此圖為半仿半創作，僅以兩人構成。

雖說如此，但此畫之線質頗不同於溥心畬的流麗丰采，卻湊巧吻合於陳老蓮、任熊的敦厚質樸，且亦優質，顯見其涉獵之廣，而且能內化所學、推陳出新之能耐，甚至也可看出其與江師畫風間雖然師承淵源深厚，但仍有微妙異趣。

受過名師引導，自己又曾對傳統書畫和國學下過很深功夫的周澄，認為中華傳統繪畫蘊藏著無數的寶藏，應該深入挖掘並善加活用。對於山水畫方面，他提出的論述頗多，在〈皴法與時俱變〉一文中提到：

> 我國幅員廣大，山川壯麗，奇峰異石，深澗絕壑，綿亙起伏，實乃山水畫形成之佳境，各地岩層結構，造山運動各異，或因氣候，加諸石面產生之風化剝蝕現象，形成各類紋理結構，畫人分別統攝，形於筆墨，是為皴法。

> 皴法，名目繁多，各以其法，造就山水畫特殊風格，創造中國繪畫之輝煌成果，屹立世界藝壇，獨樹一幟。山石紋理，出於自然，無法可言，因便指稱，故就形別，冠以皴名，相沿既久，遂成格律。

> 留此豐碩藝術資產，為後世畫者所本，不斷延續繪畫精神，是其優點。若迷於傳統，刻意追摹，了無新意，艱於創作，此為務新者所詬病，然如盲目揚棄而師心自用，以詭異怪誕為高，以無知妄作為新，以之炫惑世人者，又矯枉過正，乃國畫之禍，不可不慎也。

任熊，〈人物圖〉，年代未詳，紙本設色，146×80.5cm。

[左頁圖]
周澄，〈武聖關公造象〉，1974，水墨設色、紙本，115.5×69cm。

夏日章齋裏
無風坐�'竹林
深荀'排藤
解別植長無蔓
巢青房雜
來遠客房物華
言可歌從
四時芳
孟浩然詩意
己未暮春寫
孟浩然詩意於
屈山堂而畫
導波周澄

周澄，〈孟浩然詩意〉，
1979，水墨設色、絹本，
44×75cm。

雖然比起一般文人畫家而言，周澄的海外交流以至於生活歷練顯得格外豐碩，但對於中華歷代文化藝術遺產的信心依然根深蒂固，未被時下的外洋新潮所迷惑動搖，這種抉擇，當與其天性氣質導向有關。他志在立基於傳統，進而推陳出新，而不同意盲目矯情的橫向移植。

在師承傳統根基穩固之後，他進而努力師法自然，從實由自然山川中提煉創作元素，藉與大自然互動蒙養性靈。因而他的旅遊寫生之態度頗為嚴謹，而且對於大自然用情極深，他在〈遊廬山三疊泉〉一文中提到：

每次出遊皆設定景區，事前盡量蒐集該區有關地理人文的資料，如有前人所撰遊記或詩詞，更是必讀，即可分享文人遊歷經驗與感觸，也讓我臥遊其中。每當抵達景點，就好像進入似乎熟悉的環境，也好像邂逅心儀已久而未曾謀面的朋友，既興奮又好奇。因此我對著美景當前，會放聲大叫：「我來啦！」大自然也會伸出溫厚的雙手歡迎你，心中充滿溫馨與自在，整個遊覽的情懷也

進入思緒靈動的心態，從中體驗大自然給予的啟示，在感染中捕捉各種不同的面相情境。

他深切認為「讀萬卷書，行萬里路」及生活歷練的累積，對於繪畫創作內涵深度之重要性，他在〈三清問道展論敘〉一文中，提出了山水寫生的三個思考面向：

我畫山水，本於行萬里路，讀萬卷書的實踐中得來，生活的歷練，遊歷的感染，詩書的陶冶，豐富作品內涵，又能滋潤筆墨。遊歷中的寫生與創作，兩者互用，不可或缺。石濤有言：「搜盡奇峰打草稿。」因此創作的精神，應側重於靈感的湧現與筆墨的融合，心手相暢，營造出深遠意境。

我對山水的寫生經驗，有三個思考層面。「寫」只是技法，勤加練習即可順手，而「生」字則應從哲理上去推演：

第一層是生活——生活的經歷，攸關寫生的對象與景色的取捨。

第二層是生態——深入探討山川地質地貌，樹種林相，山脈水流，至於水氣乾濕，四季更替，風雲雨雪，影響至鉅。用心觀察體會，才能深入其中奧妙。

第三層是生機——大自然生命的能量，不是眼界可理解，須從內在精神去探索。寫生當下，深入體會這三層意義，其寫生稿本，

更能接近創作源頭，因為畫面已充滿生趣，生生不息。

因此他常在文章裡一再引述荊浩《筆法記》裡所強調，用心觀察自然、感受自然，掌握山川的內在精神而達形神俱佳（氣質兼盛）之境地，用之作為山水寫生的重要指標，檢視其畫作，也不難看出他這種踏實穩健的文人寫生畫風特質。

長久以來，繪畫界有「畫樹難畫柳」之說法，周澄對於畫柳卻有獨到的心得，他曾在〈寫柳〉一文提到：

> 柳之為相，體輕神重，委婉質柔，逐水以生，共烟霞為侶，風鬟霧鬢，嬌媚纏綿，乃天地間一尤物。方其嫩葉初舒，柔條乍展，如輕盈之少女。夏則茂密蓊鬱，風神凝重，如嚴妝之少婦。秋日衰颯迎風，如落拓之遊子。冬則鬚髮蕭散，神情肅穆，如幽巖之隱士。此柳之情也。

他於1982年所畫〈燕燕于飛〉，以淡墨特寫一株柳樹，由畫面左下角斜伸出幹枝，下垂的柳條在微風吹拂下，迎風飄盪而搖曳生姿，柳蔭

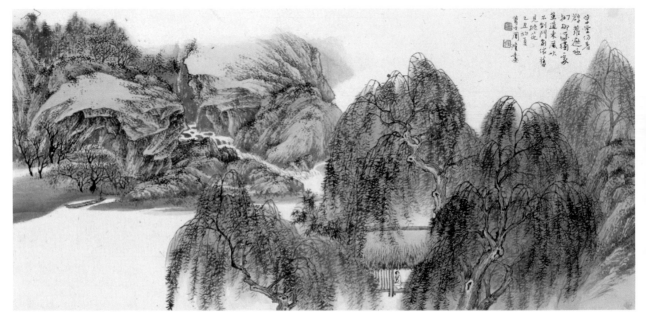

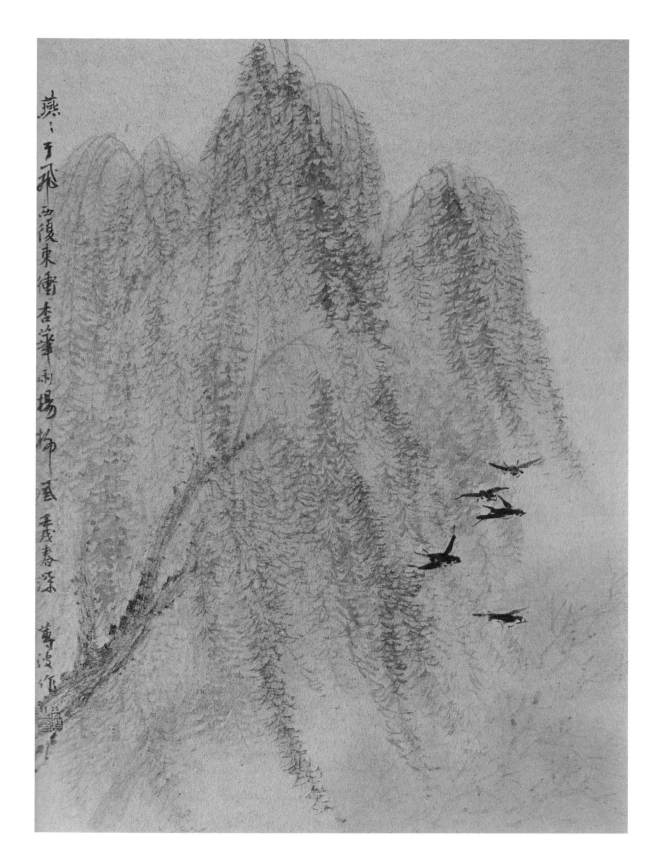

燕燕于飛西後東衝杏筆雨場楊圖壬戌春深 尊波作

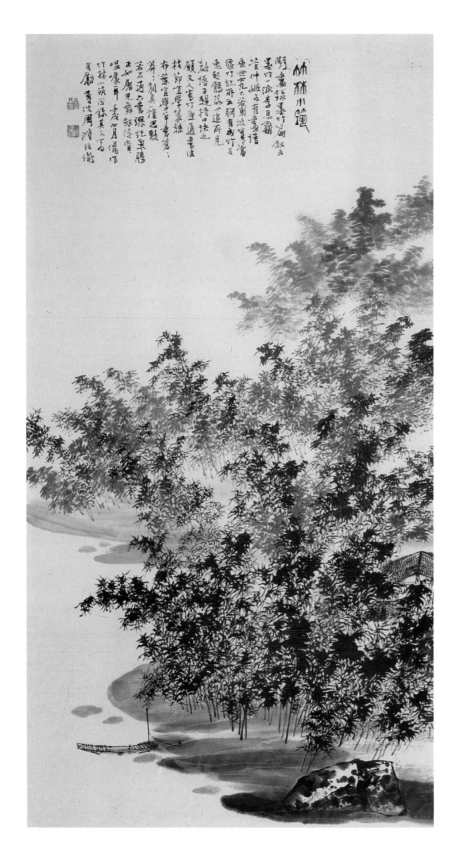

下五隻燕子飛翔穿梭徘徊。左側以行書題以「燕燕于飛西復東，衝杏華雨楊柳風。壬戌春深，尊波作」下鈐陰文「周澄之印」。柳條的柔韌彈性，柳葉的輕柔綿密及飄動感，都掌握得相當傳神，而穿梭其間的飛燕，更增畫面之靈動性及景深效果。雖然構圖簡潔，但筆墨清雅而自然靈動，色、墨淡雅卻能表現層次感，相當生動，頗能詮釋其「春風送暖，燕影擲梭」之情境，畫境極高而相當耐看，展現出他對於楊柳特性的深入觀察、掌握，以及極優雅自然的筆墨功力。

同樣畫於1982年的〈竹林小築〉，以俯視取景，作水邊竹林特寫，林間露出幾間瓦舍竹屋之屋頂，岸邊一小竹筏，近、中、遠竹林表現手法自然而富於變化，筆墨清潤而富於節奏性，構圖別

出心裁，極富感染力。上方用篆書題以「竹林小築」，又以《明畫錄‧墨竹篇序》為內容作行書題識。這件〈竹林小築〉雖然可能出自造境，但頗不同於一般文人山水畫竹林常見符號式的表現方式，畫面空間結構和竹態之掌握，若未經歷相當觀察寫生之功夫累積，實難致此。

　　就其內化傳統並結合文學情境所作的造境，以1984年所畫之小青綠山水〈桃花源〉為相當具有代表性之作。這件畫作取法石濤別出心裁的構圖奇趣，兼融沈周、文徵明、唐寅之筆法，仍有自我特質之展現而自成格局，是件嚴謹之作。

　　周澄的寫生山水畫在1970年代末期，有了比較得心應手的發揮，其中〈南橫秋色〉(P.40)可算得上是他階段性代表作之一。這件5尺高的大中堂採用北宋「大山堂堂，中峰頂立」的大觀式構圖，運用了高遠和深遠手法，營造高山深谷的高聳氣勢和深邃之空間感。空間結構相對其以往山水畫作較顯自然，而且筆墨收放自如，是件用先驗技法的筆墨去寫生自然的「主觀寫生」之作，頗為優質。

　　然其寫生山水畫風比較明顯的變革，則以1986年的〈錫安公園〉格外值得矚目。這件寫生自美國西部國家公園的山水畫，不論山岩肌理、

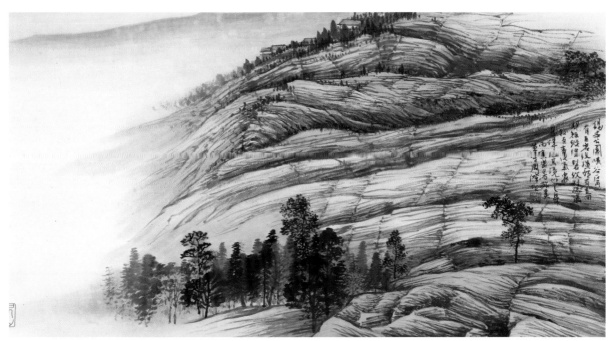

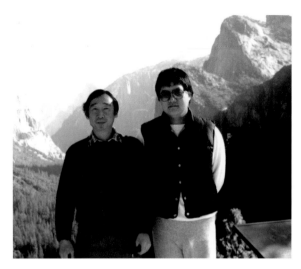

1987年，周澄與宋大勇同遊
美國優勝美地國家公園。

取景角度、空間結構以至於色彩表現等方面，
都迥異於傳統山水畫而顯得相當生活化。畫面
右側以行書題識：「錫安公園，峽谷區內有巨
岩紋橫，頗有走向，規矩縱深，裂紋則疏密較
有變化，氣象甚偉，記其境似之耳。丙寅盛暑
旅美。蓴波周澄」下鈐陰文〈周澄〉印。

　　1985年，周夫人把小孩帶到美國唸書，周
澄本人由於臺北有課，因而寒暑假期間才飛到
美國與小孩團聚，順便帶著他們到美國各地旅
遊，自己也藉機壯遊美國之名山勝境，藉以增廣見聞，因而大峽谷、錫
安公園、黃石公園等，也是這個時期遊歷異國奇景所捕捉的畫面，此畫
以定點取景，特寫錫安公園特殊肌理結構的紅色大岩壁。由於景緻極具
特色而迥異於兩岸山川，自然帶動了他從這特殊的地貌觀察中，提煉出
一套古代畫譜與古畫中所罕見的獨特皴法，山岩的造型和空間結構也不
同其以往之表現手法。紅色岩壁之色彩處理的頗為到位，典雅而有層次

周澄，〈銅牆鐵壁〉，
1994，水墨設色、紙本，
47×63cm。

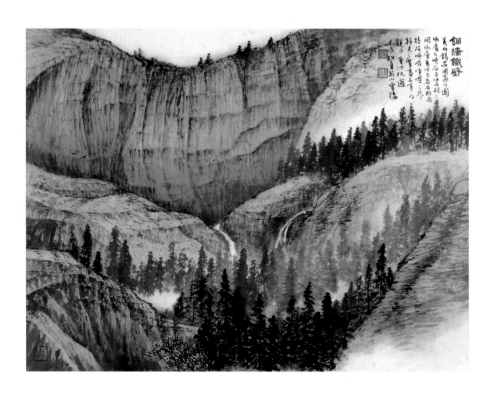

感，既具體呈現了該景點山川地質地貌、樹種林相之特質，仍依然保持了文人畫的優質筆墨和意境，在周澄畫風發展脈絡中頗具里程碑之意義。

〈摩天石壁〉與〈錫安公園〉同樣畫於1986年夏天，取景自黃石公園，同樣也忠實詮釋了黃石公園特有的紅色巨岩磐石之地貌及山樹林相，算得上是同一系列的畫作。

或許美西這種特殊地貌的國家公園景緻，刺激了周澄畫風之變革，進而深深吸引了他，因而在1990年代初期周澄移民加拿大溫哥華時，仍經常造訪此勝境。1994年所畫的〈銅牆鐵壁〉也是這一系列畫作之延伸。畫面右上角他以隸書題「銅牆鐵壁」之畫題，又以行書題識：「美西錫安國家公園，地處大峽谷與紅石林之間，地層變化與岩石形成特殊陡峭崢嶸之外，顏色之豐富亦嘆為觀止。蓴波紀遊。甲戌初夏於小雪樓。」後鈐陰文〈周澄〉印和陽文〈蓴波〉印。

〈銅牆鐵壁〉直接從正面描繪山川地質地貌，運用比起〈錫

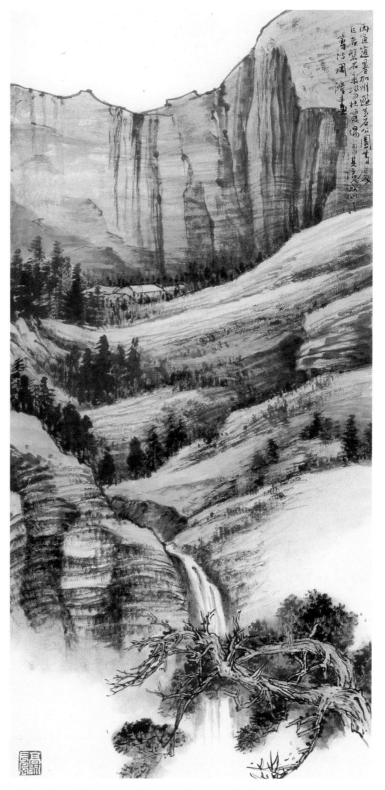

周澄，〈摩天石壁〉，1986，水墨設色、紙本，尺寸未詳。

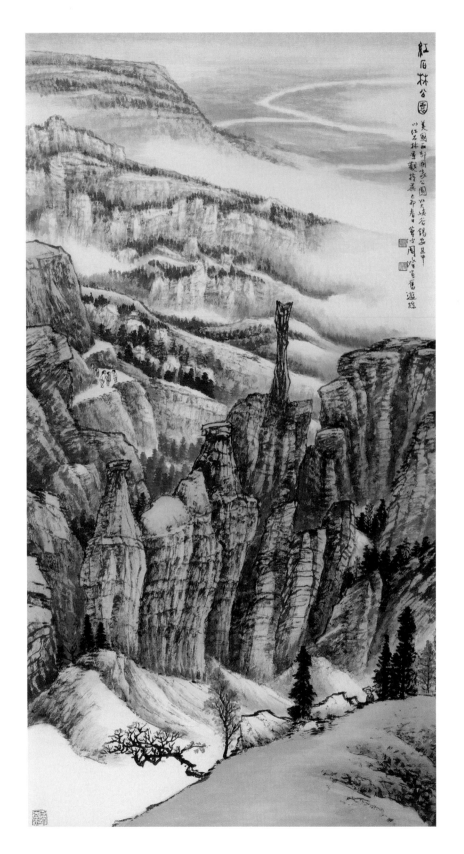

安公園〉更加複雜而多
樣的皴法表現。傳統文
人畫追求恬雅，甚少使
用斧劈皴的急切北宗筆
調。由於周澄早年對於
唐寅之畫曾下過功夫鑽
研，因而此畫能得心應
手的活用不少近於斧劈
皴的雋爽俐落之筆調，
但是筆墨的結組，則依
實景特殊之山岩結構肌
理而行，是以融合不少
皴法筆線而頗不同於傳
統的斧劈皴和馬牙皴。
尤其各層山體岩塊又因
地質肌理及角度之不
同，而各有不同的皴法
表現。墨韻氤氳而層次
豐富的挺拔針葉林、渾
潤渲染的遠林所營造的
空間感和大氣感，與清
勁陽剛的山岩筆線，形
成剛柔並濟、有筆有墨
的互補效果。畫幅尺寸

周澄，〈紅石林公園〉，1999，
水墨、紙本，136×67cm。

雖然不大，但氣勢宏偉而
頗富張力。

　　對照於其恩師江兆
申於1994年所畫的〈八通
關〉寫生山水畫，其更
為抽象概括的簡逸造型結
構，以及特重醇厚筆墨的
自然浸潘趣味之發揮，顯
然運用了較多主觀的造
境，頗為大器；至於周澄
的〈錫安公園〉和〈摩天
石壁〉等美西寫生山水畫
作，則相對採用較多的客
觀取景手法，對於特殊地
質、地貌，以及山樹林相
的景點特色，作了忠實的
捕捉，顯得更加接近於眼
中的實景。因而與乃師之
畫風，逐漸形成了微妙的
異趣。

　　1980年代後期，隨著
解嚴而開放大陸探親和旅
遊之後，周澄就常造訪大
陸名山勝境。大陸的大山

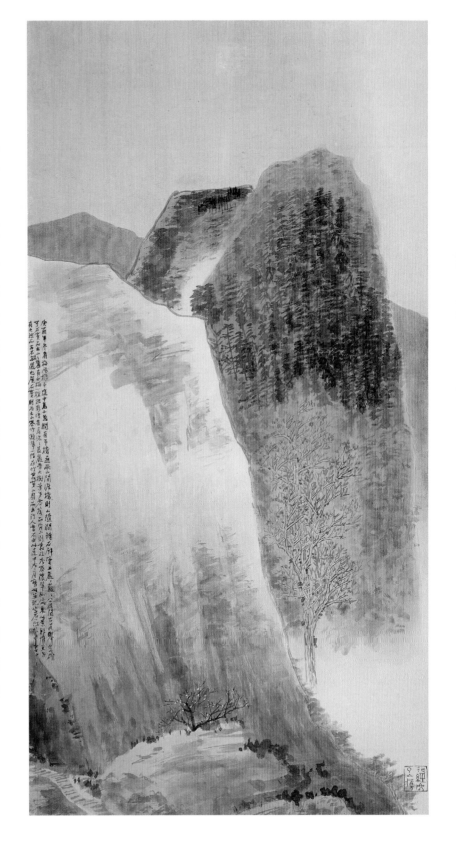

江兆申，〈八通關〉，1994，
水墨、紙本，146×75cm。

大水，與前人不少詠嘆的詩詞和文學頗能相互對應，讓他備感親切，因而激盪了周澄畫出不少精彩作品。以山水畫家而言，有「天下第一奇山」之譽的黃山自是首選，周澄曾經十次登臨黃山，也留下不少詠黃山之詩文，1991年甚至還將《黃山紀游冊》印行，以寫生手法將彷如仙境的各個黃山景點納入畫中。

比較特別的是，1991年10月，他乘船遊長江三峽，三峽奇觀的鬼斧神工讓他為之驚艷，歸來後畫了一套《三峽紀游冊》(P.88-89)，計十二開，比起《黃山紀游冊》似乎更加生活化，而且筆墨更為蒼厚。這十二開之取景、構圖以及山川結構，都有各自不同的變化，山川肌理特質的捕捉，也都相當具體而到位。雖屬冊頁小畫，但深厚而有氣勢，點景建築物、船以至於人物，也都頗為嚴謹而且生活化，相當優質，稱得上是他用心之作。同時，他也刻了一方〈乘長風破萬里浪〉之陽文押角印，

1990年，周澄與夫人遊黃山。

以資紀念。

此外，1991年所另外畫的一件〈三峽奇觀〉(P.90-91下圖)橫幅，妙用斜線結構營造山壁之動勢，其收合處引向曲折蜿蜒而消逝於山嵐壟罩中的遠方崖腳和江面處，頗為幽深而靈動，筆線雋爽俐落而變化豐富，運用明暗對比營造逆光之光影氛圍，畫面節奏明快而富於張力。江上的遠近船隻、盤旋的飛鳥及江流的水紋，雖僅屬點景細節，卻相當自然生動，顯然都經過他深入觀察，頗能產生畫龍點睛之作用，遠非一般疏離生活的文人畫所能及。右上角以行書題識，雖然詩是借用杜甫的〈長江〉二首之一，但是情景交融，可以深化畫境。畫面的題字和鈐印與畫風都相當統調，題識內容與字、印、畫，相得益彰，有很好的大局感。

他於1986年所繪〈煙翠滿山〉(P.90-91上圖)以及1987年的〈風雨歸舟〉(P.93下圖)兩畫，畫題和題識中未曾

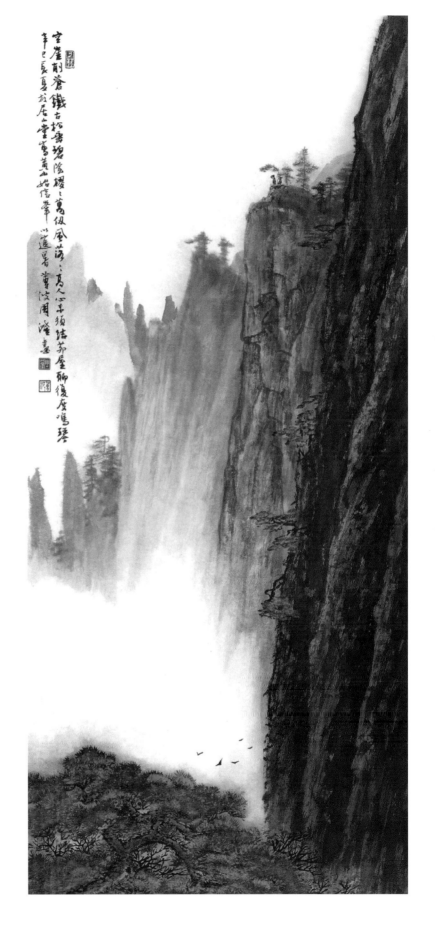

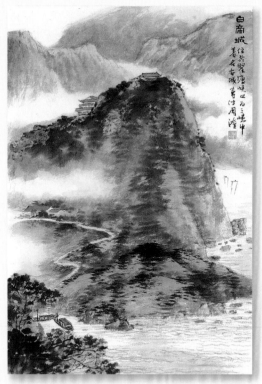

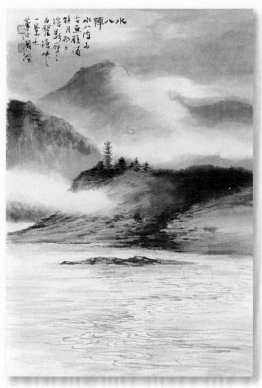

周澄，《三峽紀游冊》之一，1991，
水墨設色、紙本，34×24cm。

周澄，《三峽紀游冊》之二，1991，
水墨設色、紙本，34×24cm。

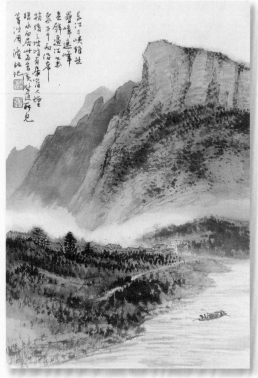

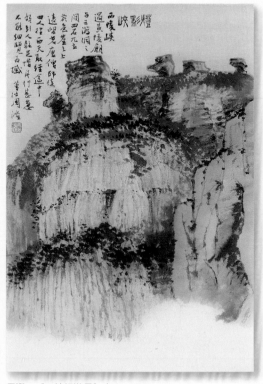

周澄，《三峽紀游冊》之三，1991，
水墨設色、紙本，34×24cm。

周澄，《三峽紀游冊》之四，1991，
水墨設色、紙本，34×24cm。

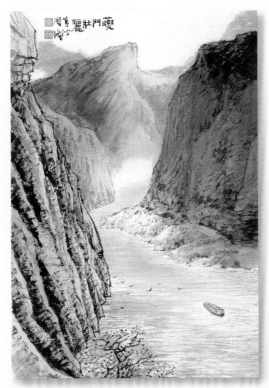

周澄，《三峽紀游冊》之五，1991，
水墨設色、紙本，34×24cm。

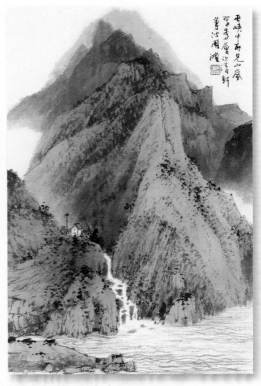

周澄，《三峽紀游冊》之六，1991，
水墨設色、紙本，34×24cm。

周澄，《三峽紀游冊》之七，1991，
水墨設色、紙本，34×24cm。

周澄，《三峽紀游冊》之八，1991，
水墨設色、紙本，34×24cm。

周澄，〈煙翠滿山〉，
1986，水墨設色、紙本，
34.5×103cm。

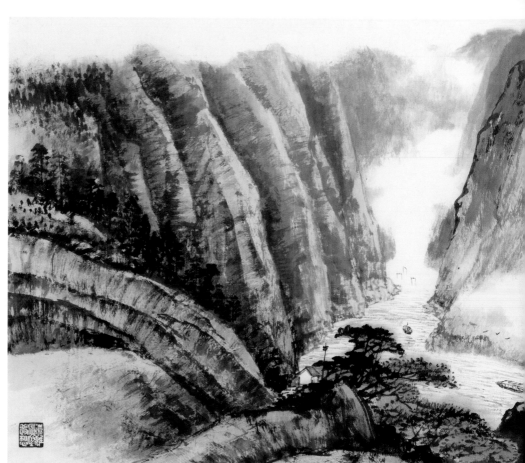

周澄，〈三峽奇觀〉，
1991，水墨設色、紙本，
45×124cm。

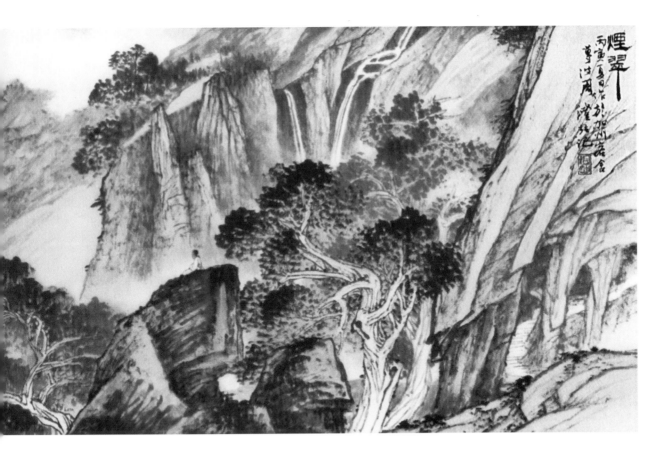

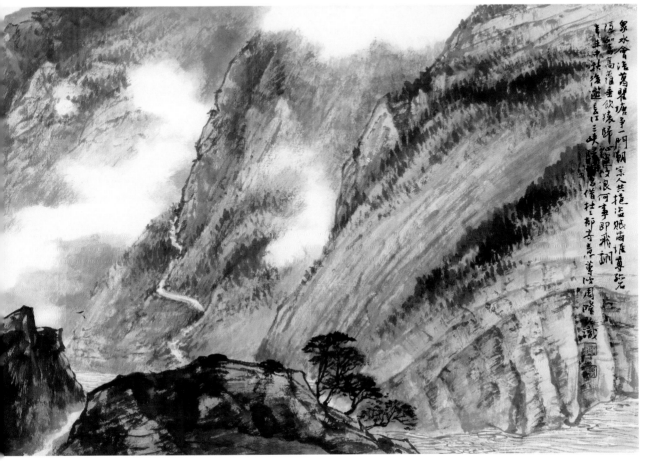

周澄，〈山中閒話〉，
1990，水墨設色、紙本，
23×100cm。

標示取景之地點，顯然出於造境。其中〈煙翠滿山〉的題識中有「丙寅（1986）夏日作於加州客舍」之註記，可知其繪製之時間和地點與〈錫安公園〉(P.81)相當接近。整個畫面山體結構不少由右上而左下，以及從左上而右下之斜線所構成，因而畫面結構頗具律動感，取景視點頗為穩定。畫面左側由高處往下俯視的深遠表現之山谷，推遠了畫面深邃的空間感和層次感，尤顯精彩。如沒經過深入的實景觀察寫生之歷程和功力，實難以致此。此畫筆墨蒼厚略近於石濤和石谿，與其江兆申老師的筆墨和構圖有不同的趣味，而整體大局感亦佳。

周澄，〈不來常相思〉，
1997，篆刻，3.7×3.7cm。

〈風雨歸舟〉是傳統山水畫常見之題材，周澄則以俯視定點取景，採雋爽俐落的筆墨，以及斜線為主的山體結構，以呼應烏雲驟雨的動勢，渾潤的林木呈現頗佳的墨韻效果，急雨的聲勢和充滿著濕潤的大氣感頗為成功，非一般閉門造車的文人畫所能及。

1990 年（庚午）以棉紙所畫的〈山中閒話〉為橫式水墨設色山水畫，從構圖之大開大闔及節奏感方面看來，有些近於張大千的氣象，但筆墨層面仍可看到相當程度受江兆申之影響。左上角以篆書題識「相見亦無事，不來忽憶君」，原出自南北朝庾信（字子山，513-581）的「相見亦無事，不來常思君」之聯句，江兆申常用隸書寫此對聯。周澄在

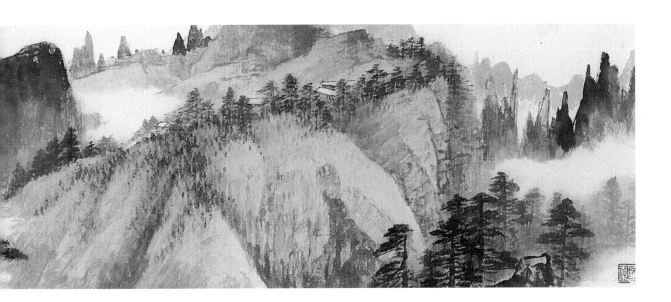

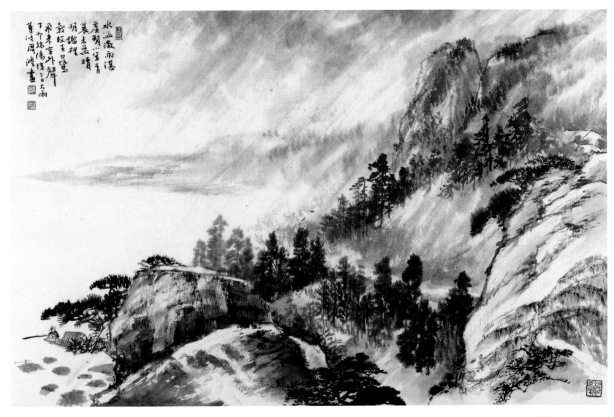

水汕微雨漲
崖明心望青
蒙志盂晴
明鑑裡
歌經主旦鷺
飛來宣外聲
丁午塘陽獲謹日大雨
尊波周澄畫

周澄，〈風雨歸舟〉，1987，
水墨、紙本，61×95.5cm。

1997年（江師作古之翌年）刻了一方〈不來常相思〉的陰文押角印，其
邊款鐫刻：「相見亦無事，不來常思君。茮原師曾書此聯，丁丑大暑作
常相思，尊波周澄於居山堂雨窗。」此畫題字對其下聯略作更動，意境

產生了微妙之變化。

除了山水畫和人物畫之外，周澄在蔬果和花卉題材方面也展現出相當不俗之水準。1988年的〈菜根香〉和1989年的〈嬌花迎露〉都是長、寬相等的正方形規格，非常適合擅長篆刻的周澄，運用篆刻布局來構圖。〈菜根香〉左上方交疊安置了白菜、竹筍和蔥，成為畫面主體而畫得較實，右下方僅點綴兩朵小小的菌菇及一根紅辣椒，右側中段以行書題以「菜根香，戊辰三月上抄，蓴波周澄」，並鈐以陰文〈周澄之印〉、陽文〈蓴波永康〉兩印。題字書法筆線與其繪畫非常統調一致，而且在構圖上正好發揮了平衡之作用。畫面上方接了一段詩塘，以隸書自右而左橫題「小圃接新菇」，再以行書直書「戊辰三月，周澄」，下鈐〈周澄〉陰文印。詩塘的配置，與畫面呼應得相

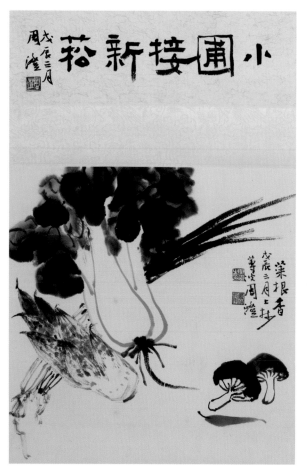

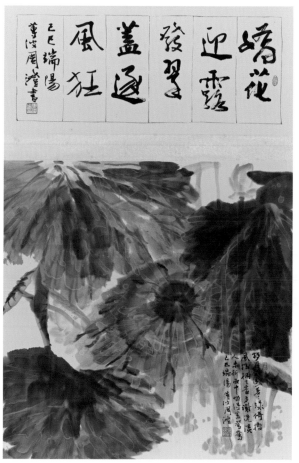

當自然而調和。

〈嬌花迎露〉係以潑墨之法畫荷，荷葉以渾潤的墨塊塗抹於生宣之上，交疊的筆觸烘托出生宣獨特的水漬痕，因而在墨韻之中另帶有一種相當特殊的「筆韻」，更加彰顯筆墨韻致之優質。布局雖近滿，但由於筆墨層次豐富以及虛實相應，因而依然氣息暢通而毫無壅塞感，葉隙間隱見渲淡洋紅荷花兩朵，增添畫面生意。右下方以行書題識：「移舟水濺差差綠，倚檻風搖柄柄香。多謝浣溪人未折，雨中留得蓋鴛鴦。」下鈐〈蓴波染翰〉陰文印，款識之右上方加鈐一長方形陰文〈慈悲〉引首章。上方詩塘以行書題：「嬌花迎露發，翠蓋逐風狂，己巳端陽，蓴波周澄書。」下鈐陰文〈周澄之印〉，前方鈐以〈大方無隅〉之橢圓形陽文引首章，並以淡墨屋漏痕筆線勾畫欄格。整件作品，繪畫、書法、詩詞及篆刻相輔相成，非常統調而彼此呼應得相當緊密，相當靈秀而優雅，將文人畫的特質做了高度的發揮，而且韻味無窮。

基本上，最晚在1980年代中期時，周澄已然在美西國家公園的異國特殊地質和地貌刺激下，發展出有別於江師的個人畫風特質來，在與大自然對話的過程中，自我超越而邁向另一嶄新的境界。

1979年4月下旬，走抽象畫風的知名現代版畫家陳庭詩（1916-2002）在一封寫給其版畫家好友邱忠均（1944-2015）的信件中提到：「目前臺灣國畫較有新面目的，只有在故宮的江兆申，次為師大周澄。周也是受江影響。……」（採自高雄市立美術館，《天問：陳庭詩藝術創作紀念展》，2005，頁160）檢視目前之相關資料，陳庭詩、邱忠均與江兆申、周澄之間似乎並無交情，同道畫友之間討論畫藝的書信，自無檯面話的特意捧場他人之動機，因而上述這段文字，應是出自陳氏當時心目中對於臺灣國畫界的真實看法。身為文人書畫、篆刻家的周澄，能夠獲得具有現代藝術創作思維而不熟識的成名版畫家獨具慧眼之高度推崇，誠屬難能可貴，同時也顯示出周澄此時期繪畫在「出新意於法度中」的推陳出新，已然到達很高的成就而深受識者所賞。

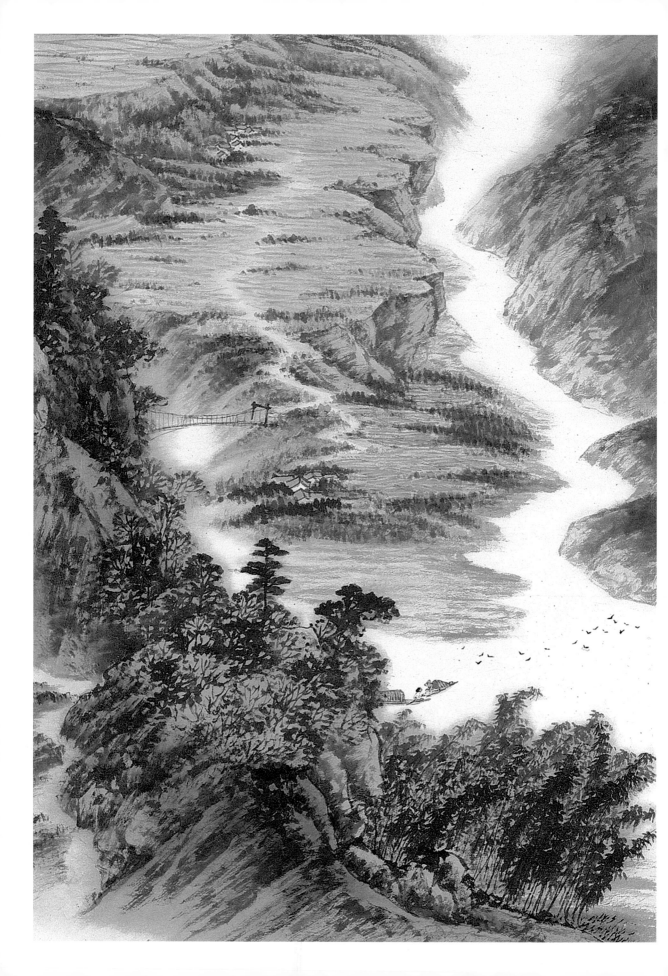

5.

後江兆申時期之發展

1996年5月12日，江兆申心肌梗塞猝逝於瀋陽魯迅美術學院演講席中。江師的作古對於追隨他長達四十年的周澄而言，自然是衝擊不小。他在1998年春天，刻了一方〈笨驢走礄〉的陽文閒章，邊款鐫以：「茉原師自述結語有笨驢走礄，發人深省。藝事非一蹴可成，祇要朝既定軌道走去，勤而有恆，不計後果，將有所成。戊寅春，莘波周澄刻以自勵。」

這「笨驢走礄」一辭，其語雖謙遜，但卻說明了江兆申對於踏踏實實、既深又廣的打地基之硬功夫的重視。對於所謂「既定軌道」，指的自然是不斷的深化國學素養和書法、篆刻，以及從優秀的傳統繪畫中，長年累月的用心學習，以奠定深厚的筆墨功夫，然後才逐漸師法自然，與自然對話，從中不斷地提煉創作養分。周澄特意刻此閒章以自勉，說明了他對江師之思念、景仰及深切的認同。

[本頁圖]
1993年，江兆申第一次拜會北京故宮博物院，周澄（後）隨侍，在貴賓室與先生夫婦合影。

[左頁圖]
周澄，〈角板山遠眺〉（局部），1998，水墨設色、宣紙，135×67cm。

《周澄印譜》封面書影。

論述和印拓之彙整印行

　　江師的猝逝，或許讓周澄警覺到生命之無常，因而興起對自己長久以來用功的雪泥鴻爪作些彙整，其中比較特別的是，1999年他從歷年來鐫刻的篆刻作品中，選錄了一百二十四枚印拓，輯印成《周澄印譜》，由吳平以行書書寫序文，周澄自己用行書為封面題簽，印拓之外，又收錄了1981年5到10月間，《自立晚報》的「自立藝苑」所刊載之周澄撰〈淺譚印泥〉、〈鈐印〉、〈印外求印〉、〈印款〉等四篇「周澄印話」短文。這本印譜係以線裝書型式印行，完整呈現了周澄迄至五十九歲為止篆刻風格發展的縮影。

　　2016年周澄的《居山堂文存》，由香港九龍的漢榮書業集團出版。這本書將周澄歷年所撰述發表的文字，整理成序跋類、小品類、圖說類和詩草四大類。「序跋類」收錄了四十一篇文章，除了兩篇詠嘆故鄉山川之美的〈自序〉之外，還包含了為師長、社團、朋友及弟子所寫的序跋文，其中對於江兆申、康灧泉，以及楊乾鐘等師長所撰之文，對於各師長之風範和師生間之互動

描述得頗為細膩;「小品類」收錄了六十五篇文章,以談繪畫藝術為其大宗,篆刻次之,兼及少部分旅遊雜記;「圖說類」十七篇,則以對沈周、唐寅、溥心畬、于右任以至於碑帖作品之賞析跋文為主;「詩草」則收錄其自撰詩一百零八首,多屬詠嘆山川勝境的題畫詩。在整本文存當中,尤其以「小品類」與部分的「圖說類」,最能呈顯出周澄個人藝術創作思維之理路。

周澄之繪畫創作理念基本上仍循由文人畫論的既定軌道,結合其創作體驗,作進一步的申論或評析。除了前面所引述的幾段論述之外,其中還有幾個重點:

其一,力主「以金石書法入畫」。他在〈可為解人言之言〉一文中提到:

周澄,〈翠蓋紅葉〉,
2014,水墨設色、紙本,
61×84.5cm。

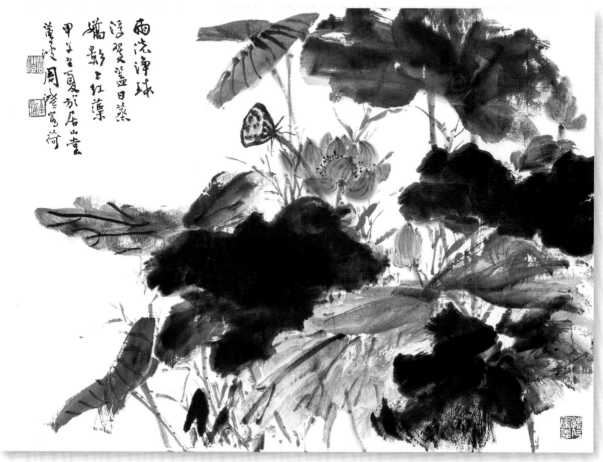

清季末葉，金石書法之風大熾，浸假及於繪畫領域，因而由枯澹纖弱，一變而為天真古樸，雄渾拙邁氣象，使藝術歷程走向另一境界……。

書法有「逆入平出」之訣，皆由碑版藝術而來，與尋常之「藏鋒虛隱」各有異同。所謂藏鋒、講求鋒芒內斂，不露圭角。蓋中鋒用筆之道，其效果為溫潤含蓄，和平典麗；逆入平出，則有藏鋒之意，然以鋌而走險，在逆筆中求情致，為其旨趣，故用筆潑辣遒勁，波磔峻峭，以張其勢，用之得當，則酣肆渾樸，古意盎然，反之，則極易走入歧途，結果而致囂張跋扈、裝模作樣、庸俗醜惡、了無韻味。

畫家之能者，亦皆精於金石之學，不為筆鋒所困而運轉自如，藉之入畫，可脫胎換骨，另成面貌。如不解金石之為用，強作拙稚生澀，則徒增惡墨，轉趨下乘，若掙扎於泥塗，但見渾身土氣而已。

以「金石書法入畫」之論點，雖非周澄之創見，但他於繪畫、書法和金石都長期下過很深功夫而各臻極高造詣，以其創作體驗現身說法，

[跨頁圖]
周澄，〈谿山清遠〉，
1996，水墨設色、宣紙，
34×704cm。

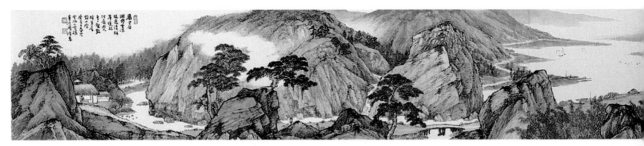

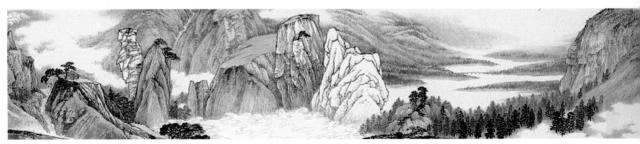

自有不同的深刻度和說服力。正如明末清初大儒王夫之所說：「行可兼知，而知不可兼行。」之道理。

其二，「大畫宜緊，小畫宜鬆」。他在〈大畫之我見〉一文中提到：

繪製巨畫如為長文，需有縝密周詳計畫與精心仔細之經營，乃稱完美。如主題與細節之照應，段落與氣脈之貫聯，語詞與情節之配合等，皆得鋪展有序，演進有層有次，自然富有變化，不致零落散漫。若祇以篇幅文字冗長為能事，則不免大而無當之譏。

書家有訣：「大字宜緊、小字宜鬆。」作畫依然如是。小品畫作不妨空靈疏澹以求韻致；大畫乃不當如是，否則必然空洞貧瘠，無所謂氣象渾厚之慨矣。因此鉅幅之作，氣勢為要。

氣勢發乎胸襟，成乎學養，以遣乎筆墨。氣不貫，則神不完；勢不足，則理不全、學養貧乏，胸襟迫塞，則筆墨鄙俚猥瑣，難乎為畫，尤難於大畫。是故必有緊湊嚴肅之結構，軒豁高明之氣局，方能遠觀有磅礴之氣，近睹有可讀之境，不爾，何足稱為大畫也。

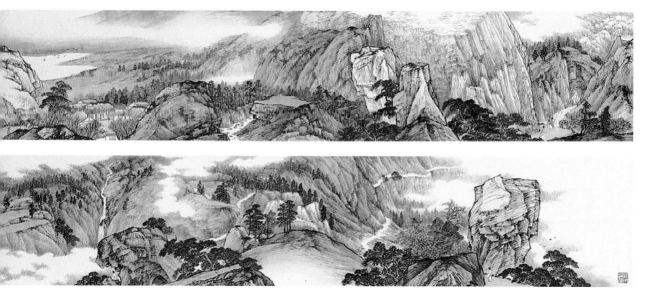

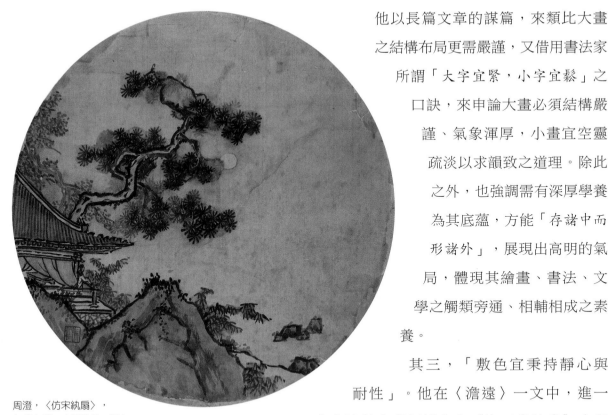

周澄，〈仿宋紈扇〉，
年代未詳，水墨設色、絹本，
23.4×23.4cm。

他以長篇文章的謀篇，來類比大畫
之結構布局更需嚴謹，又借用書法家
所謂「大字宜緊，小字宜鬆」之
口訣，來申論大畫必須結構嚴
謹、氣象渾厚，小畫宜空靈
疏淡以求韻致之道理。除此
之外，也強調需有深厚學養
為其底蘊，方能「存諸中而
形諸外」，展現出高明的氣
局，體現其繪畫、書法、文
學之觸類旁通、相輔相成之素
養。

其三，「敷色宜秉持靜心與
耐性」。他在〈澹遠〉一文中，進一
步申論其太老師溥心畬《寒玉堂論畫》中所
云：「水多色少，則勻淨厚重，不可遽重，遽重則滯。」的
設色要訣，他說：

近人山水敷采，能雅致淳厚又兼擅澹遠，為人激賞者，以舊王孫溥心
畬先生最稱巨擘。溥氏之作，予觀者感受，有遠塵凡，豁心境之力，
此蓋源於學養深厚，胸懷脫累，寄寓高遠，境界空靈使然，而其用采
尚淡，不主濃麗，亦為重要因素。國畫以墨為尚，色為輔，所謂色不
可礙墨，猶賓之不可奪主。故高手青綠斑斕，愈見墨采之煥發，是以
佳者無論濃淡輕重皆與墨合，故可以相生發而不互妨害。

溥氏敷色，有多至十數而使完足者，乍睹甚平澹，然愈玩愈深，層次
分明，融合渾成，有味外之味。嘗聞其第一遍染，色如淡水，染後以
柔紙吸之，畫上餘色，淺幾於無，俟乾，再施，再吸，再候乾，如此
層層相加，以至適度為止。此法凡畫者皆知，而往往失之於躁，能不
急於見功，依法施為，亦當及其境地。

[右頁圖]
周澄，〈深山聽瀑〉，
1985，水墨設色、紙本，
75.7×36.4cm。

周澄具體而微地剖析溥心畬色淡如水，十多遍層層敷染的著色要領，雖屬技法層面，但卻是讓水墨畫能夠色不礙墨、墨不礙色的重要竅門。檢視周澄畫作色彩之雅致淳厚，恰可證實上述靜心、耐心敷彩之法所展現的色、墨相互煥發之成果。

其四，「對造意與畫品之見解」。他在〈畫品觀感〉一文中，提到：

> 劉彥和（按：劉勰）之言《文心》：「文變殊術，因情立體，即體成勢。」又云：「設情有宅，置言有位，宅情曰章，位言曰句。」文以造意為先，章句由此衍生。畫亦同理，陰陽開闔為章法，林泉溪壑為句讀。意氣所到，天趣橫生，倘神思不完，造意不深，儘有佳構，只是斷牆殘垣耳。
>
> 宋迪畫訣謂：「畫當得天趣，先求一敗牆，張絹素，諦視玩久，隔素

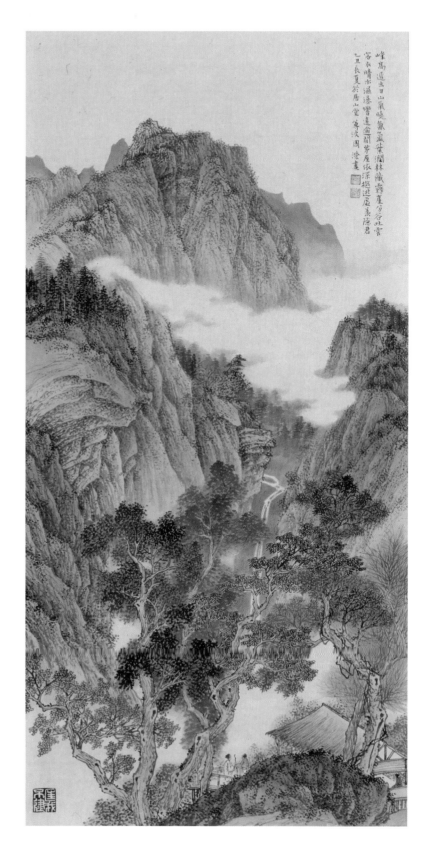

見敗牆上，高平曲折皆成山水，隨意命筆，自然景皆天就，不類人為，是為活筆。」永和老人定公嘗評，其所謂活筆即為死筆，其論正確。宋迪之說，與天趣相違，其情不真，故體勢不完，似活而實死也。吾人欣賞書畫，有程度之分。有可看者，有可讀者，有可心交者。其間差距，不可以道里計也。可看者，止乎其表，筆墨造形之技而已；可讀者，理趣宛然，句讀朗朗，起伏曲折，脈絡可循，咀嚼品味，引人入勝；可心交者，必也境界超然，筆墨精湛，接之既能疏瀹五藏，澡雪精神，又能心儀思慕，肅然起敬，若此近於道矣。

　　其第一段用文學之理來解釋繪畫，闡明兩者皆以造意為先之道理。第二段所謂「永和老人定公」，指的是隨國民政府遷臺的第一代文人書畫家陳定山（字蝶野、小蝶，1897-1989）。「宋迪敗牆張素」指其風化剝蝕所形成的凹凸不平的自然紋理，在1960年代抽象表現主義水墨畫興起於臺灣的時期，經常被現代水墨畫家（如五月畫會畫家）援引為其先例，用以支持其論點。典型文人畫家的周澄，與陳定山採同一態度，始終秉持著心中一套既有的文人畫中心思想，而不受這股新潮所動搖，認為作畫要以造意為先，起伏曲折，脈絡可尋，以精湛的筆墨經營出超然的畫境方是正途。上述論點，以晚近求新求變的時代思潮視之，或許會認為保守。但周澄以其通古而不泥於古的實際作為，作品比起自己之論述，似乎更具開創性，因而讓他長久以來所秉持的一貫中心思想，格外能顯現出「行可兼知」的不同層次之意義來。

周澄，〈天地舒卷〉，
1993，水墨設色、絹本，
15×164cm。

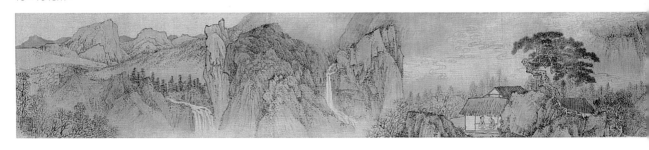

《居山堂文存》的編輯和印行，顯示出周澄對於自己歷年發表文字作有系統的彙整和梳理，非常有助於對其整個藝術創作的基本想法，有更為具體之呈現，文辭優美而精煉，亦展現其國學素養之深。惟其中每篇文章以至於詩詞，都未標示發表或完成之年代，是其美中不足之處。這些文章和詩作如未彙集出版，很容易散佚無蹤。周澄在他七十六歲時能將之整理印行，顯見其存史意識之湧現，以及自我回顧、總結之意義。

登陸發展‧兩岸交流

　　1996年以後，周澄作品之海外發表更趨頻繁，在團體展方面以長河雅集的「水墨長河展」最具代表性；就個展方面，於大陸舉辦了幾次盛大的展覽，尤其2003年應邀於北京故宮博物院繪畫館舉辦的展覽最為經典。此外，他更於1999年榮獲英國聖喬治大學（St George's, University of London）頒授榮譽藝術博士學位，都是海內外藝界的高度肯定。

　　「長河雅集」最早源自1996年，當時活躍於臺灣水墨畫壇的中生代畫家周澄、李義弘、江明賢、王南雄、蘇峰男、顏聖哲、王友俊、羅振賢、羅青、袁金塔等十人，受駐舊金山臺

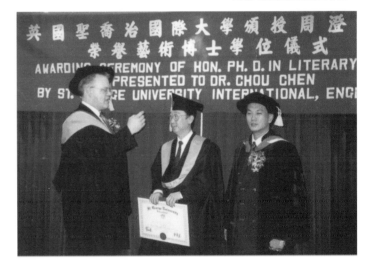

1999年3月，周澄獲頒英國聖喬治大學榮譽藝術博士學位。

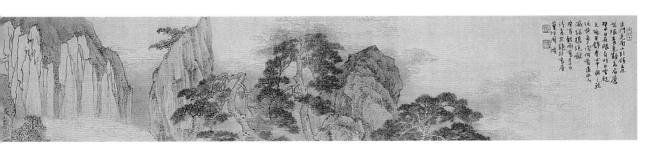

北經濟文化辦事處之邀請，前往美國舊金山中華文化中心展出，以「水墨長河：臺灣中生代十人展」為標題。返國之後，這十位畫家共組畫會，並以「長河雅集」為畫會之名，有源遠流長，傳承和發揚，承先啟後之意。這十位水墨畫家多是戰後臺灣專業美術教育體系所培育而出（僅羅青非畢業於美術科系），且都任教於國內之大學院校，屬當時臺灣具代表性的中生代畫家。

從1996至2009年間，長河雅集在海外不少地區展出。如美國舊金山，中美洲的哥斯大黎加、巴拿馬、薩爾瓦多國家美術館，東歐的馬其頓、捷克，波蘭烏茲、華沙、克拉克，亞洲的日本京都文化博物館，香港文化中心，澳門國父紀念館，北京中國美術館等。其海外交流的能量與績效，為臺灣其他水墨藝術團體所罕及，同時也讓周澄在臺灣中生代水墨畫界之形象更趨突顯。

比較特別的是，在進入後江兆申時期的周澄，逐漸將海外交流發展的重心，聚焦於海峽對岸的中國大陸。檢視其年表，可以明顯看到如是的轉變軌跡。

1997年7月，周澄參加了南京江蘇美術館所舉辦的「臺北、南京、漢城水墨聯展」，也藉此行程之便遊江南的蘇州、太湖、瘦西湖等勝境，同時也拜訪了上海博物館。1999年3月下旬，周澄榮獲英國聖喬治大學頒贈榮譽藝術博士，得此榮銜的加持，趁勢於同年12月下旬應邀於上海美術館舉行登陸的首次個展，名為「周澄書畫篆刻展」。2001年「長河雅集」於北京中國美術館舉辦聯展，周澄的山水畫作，獲選刊入北京人民美術出版社所編印的《百年中國畫集》當中，顯示出其藝術成就已然受到大陸主流畫界之高度肯定。其後他在大陸的展覽、活動和交流愈趨頻繁和積極。特別值得一提的是，2003年10月，他以六十三歲之齡應邀於北京故宮博物院繪畫館舉行「臺灣畫家周澄書畫篆刻展」，同時配合這次的展覽而辦理了「臺灣書畫家周澄先生書畫篆刻藝術研討會」，也因應展覽而出版了精裝八開大版面的《過眼皆為所有：周澄作品集》，封面由啟功題簽，極具質感。時任北京故宮博物院副院長的朱誠如在該作品集的序文中提到：

由中華海峽兩岸文化資產交流促進會舉辦的「臺灣畫家周澄書畫篆刻展」，於2003年10月在（按：北京）故宮博物院繪畫館展出，這是繼臺灣著名攝影家郎靜山之後的又一位臺灣藝術家在紫禁城舉辦的個人作品展，也是首次當代畫家個展。

周澄先生是臺灣中生代畫家中的重要人物之一，……。在繪畫、書法、篆刻諸方面均造詣精深，山水畫成就尤其突出。他的創作，既有深厚的傳統筆墨功力，又具有自然造化的無窮變幻之妙，近幾年遍訪世界各地名山大川，更使作品越顯真實自然和優美動人，并富壯闊磅礡之勢，在繼承與創新結合方面取得了令人矚目成就。

由此顯見，周澄是臺灣第一位書畫家獲邀於北京故宮博物院繪畫館舉辦個展者，而且繪畫、書法、篆刻齊頭並進，各臻高度成就的特殊造詣，以及能由深厚傳統功力中融攝自然造化之妙而推陳出新的繪畫成就，格外受到重視。

此外，當時北京故宮博物院書畫處處長單國強則以〈「借古開今」的藝術之路〉為題，為他撰寫序文，其中具體地指出：

氣勢奪人已成為周澄山水畫最顯著的特色之一，然而，這種布景取勢，絕非出自主觀的臆想或程式的拼湊，而是源于對自然實景的真切體悟和優美勝境的提煉概括。

周澄山水畫在筆墨的運用上，承繼傳統的因子很明顯，北宋的李郭派和米氏雲山、南宋的馬夏派、元代的四大家、明代的吳門四家、清代的石濤、弘仁等等名家、各派之畫法，都能在周澄作品中找到影子，然多融會貫通，合為一體，以服從於所要表現的景致和意境。……多種畫法交相輝映，營造出崔嵬、清朗、浩瀚、幽美的境界。……傳統筆墨的綜合集成和應物而施，無疑是化古出新的一條通徑。

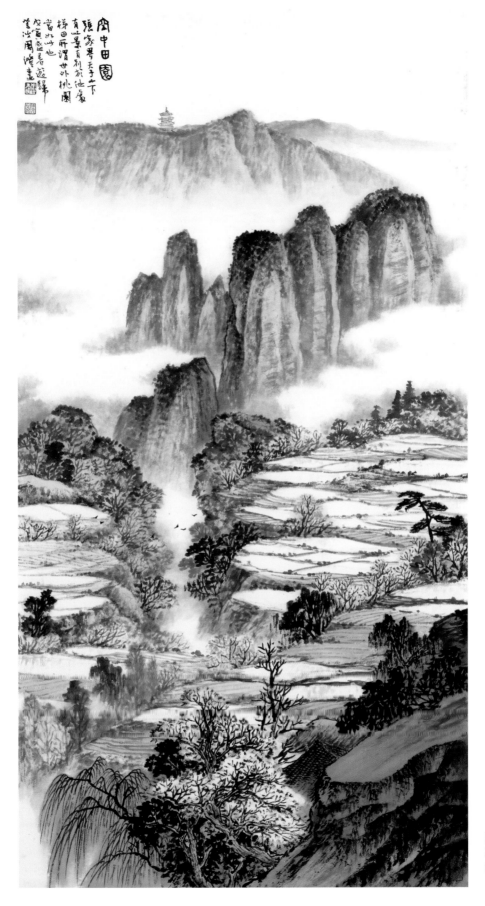

周澄，〈空中田園〉，1998，水墨設色、紙本，140.5×74cm。

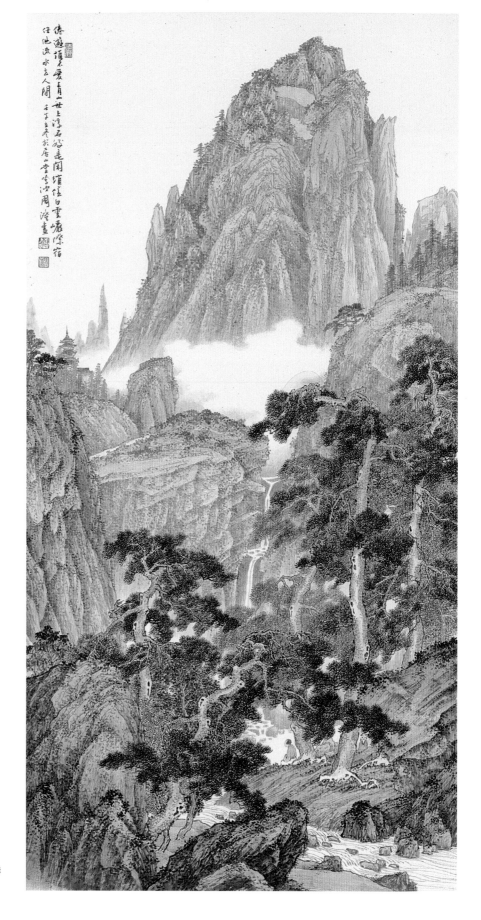

[右頁上圖]
周澄，〈竹林雅舍〉，2002，
水墨設色、靈漚館精製五尺礬
砂仿宋羅紋牋，74×145cm。

[右頁下圖]
周澄，〈松濤蕭寺〉，
2006，水墨設色、紙本，
75×136cm。

周澄，〈松蔭聽瀑〉，2002，
水墨設色、靈漚館精製五尺礬
砂仿宋羅紋牋，135×67cm。

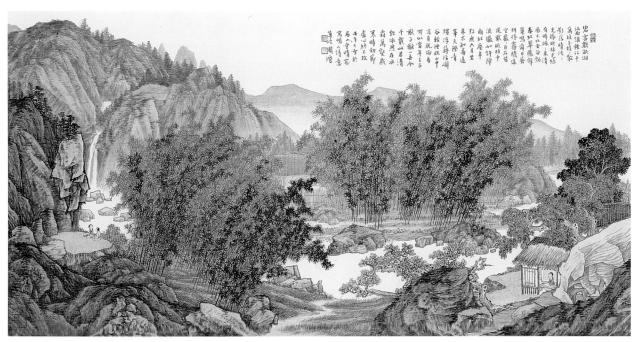

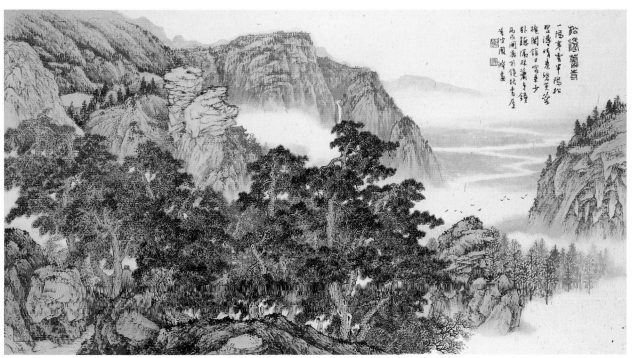

　　單國強的論述，點出了周澄山水畫筆墨技法，能廣攝古代名家，融

會貫通，內化成為創作養分，進而化古為新；另方面，詩、書、畫相輔

相成，進而面對自然實景的提煉概括，因而造就他巨幅山水的瑰麗多姿

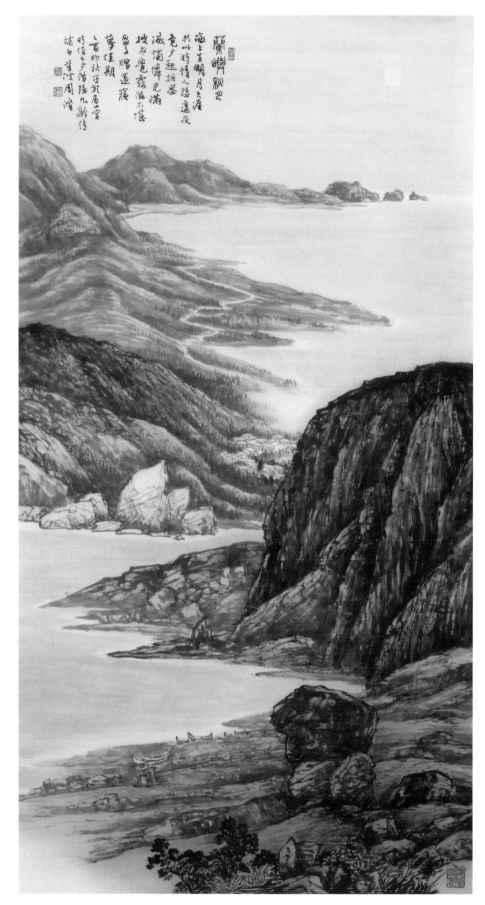

蘭嶼秋月

海上生明月 天涯
共此時 情人怨遙夜
竟夕起相思
滅燭憐光滿
披衣覺露滋 不堪
盈手贈 還寢
夢佳期

一首物秋望於居堂
時值七夕 陪張九齡詩
補白葉波周澄

周澄，〈蘭嶼秋
月〉，2005，水
墨設色、紙本，
181×97cm。

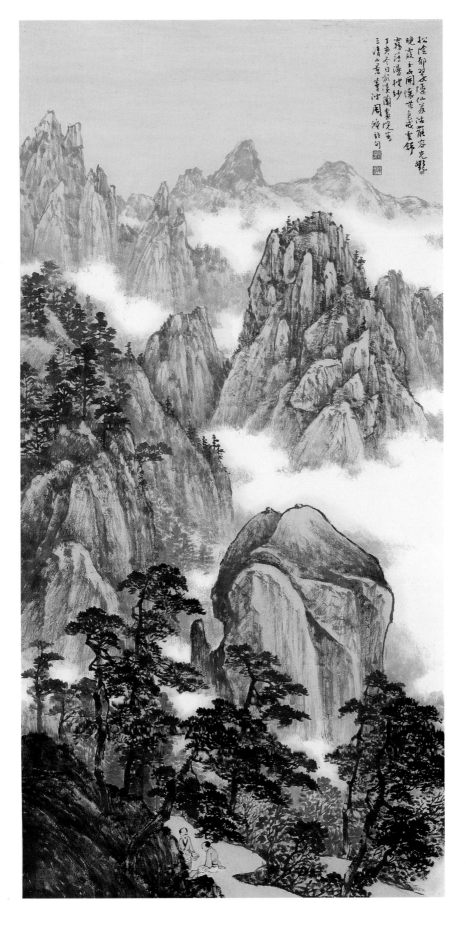

松陰鬱翠望秀隱仙茶法雁容光豔
晚霞畫玉開懷霞光色或畫鋒
宮禁潘湯搖紗
丁亥秋日於漢城蘭畫院寫
三清山景董沖周澄建句

周澄，〈玉女開
懷〉，2007，水
墨設色、紙本，
138×68cm。

以及磅礡氣魄，他對於周澄的山水畫，探討分析相當細膩深入，並給予極高度的肯定。

受邀於北京故宮博物院舉辦的高規格個展，不僅為臺灣書畫家之創舉，同時也讓周澄的藝術創作履歷邁向另一高峰。2006年元月，他又應南京的江蘇美術館之邀請，舉辦書畫篆刻作品個展，在展出之同時，他獲頒「江蘇省國畫院特聘畫家」證書之榮譽。配合這次的個展，由北京榮寶齋出版社印行了一本精裝的《周澄書畫作品集》，在這本作品集中，周澄以〈不負山靈〉一文自序之外，另由時任國立故宮博物院書畫處處長王耀庭撰寫〈丘壑求天地之所有，筆墨求天地之所無〉一文為其序。

王耀庭引用清人查士標所說「丘壑求天地之所有，筆墨求天地之所無」一語，來形容周澄筆下山水畫的造境。上一句指的是宋人所說

周澄，〈梅花湖畔〉，
2009，水墨設色、絹本，
40×138cm。

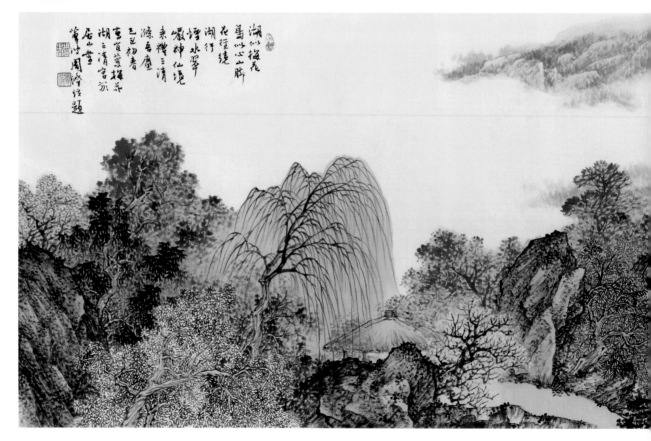

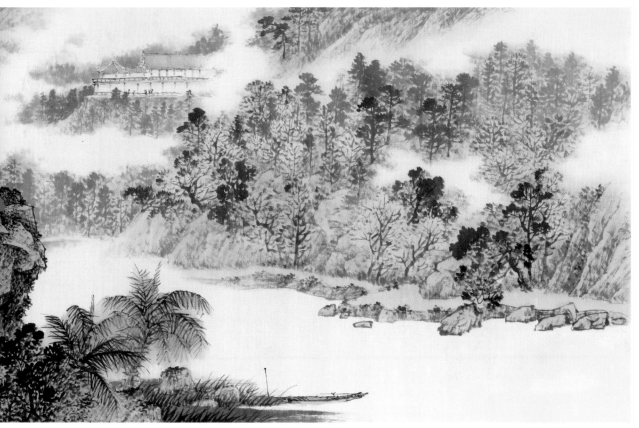

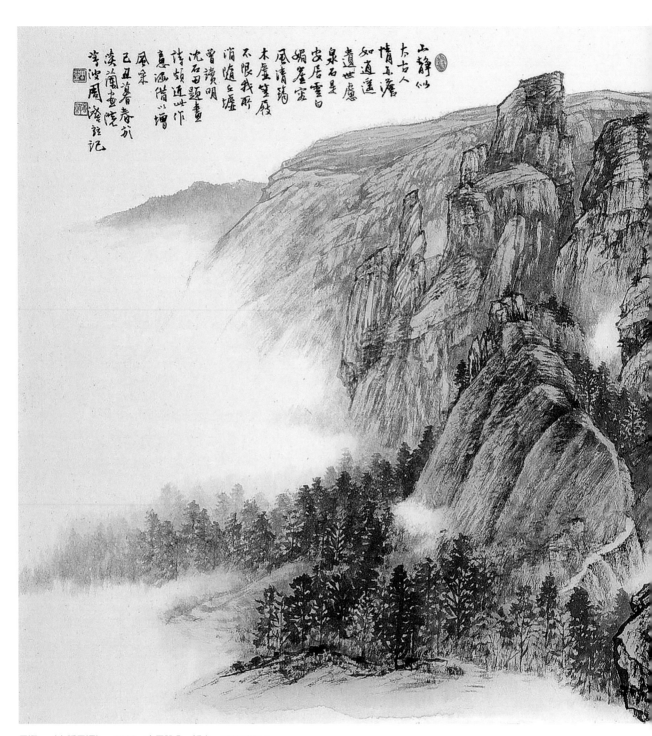

山靜似太古人情亦澹遙遙似道遙
知道是遺世處
泉石是安居
雲白媚蘿薜
風清筠木虛
笙簧不限我
聲韻隨之娛
消遣意忘慮
讀之增酒盃
曾讀沈石田題畫
詩頗適世作
意隨偕興增
風來己丑暮春於
溪蘭畫畫院
半澄周澄謹記

周澄，〈山靜雲深〉，2009，水墨設色、紙本，72×138cm。

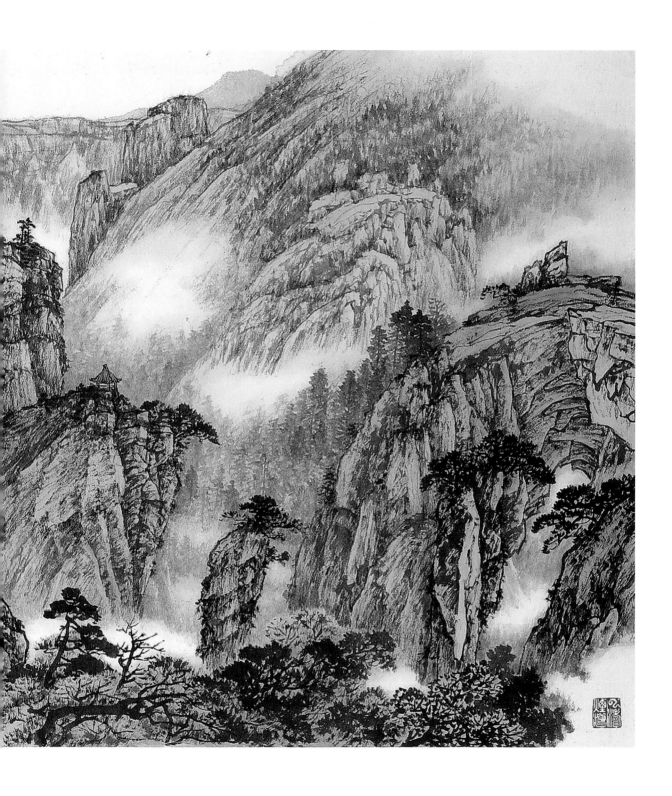

的「可居、可遊」之境；下一句則指其筆墨所散發之氣息，所形成他人所無的自我風格，而能產生感人的力量。並用「以北宋之骨架而澤以南宋之柔潤」來說明其山水畫形式和技法面之特質，又以「文人的精神與氣質，透過書、畫、篆刻三方面成一體的表現而被延續的，周澄先生正是當代的代表人物。」作為結尾，其析論相當貼切而深入，稱得上是周澄的知音。

　　2006年6月和2013年7月，周澄又於山東博物館，以及廣西榜樣‧中國——東盟藝術館舉辦規模盛大的個展，至於參加高規格的兩岸作品聯

1994年，於國立歷史博物館舉行個展，並獲頒金質獎章。

2006年，於山東博物館舉行「臺灣當代著名畫家周澄先生書畫展」，期間與中國友人合影。

展和國際交流展的次數，則難以數計。2005年，他應邀加入了源遠流長
的「西泠印社」，2012年獲聘中華畫院國畫院副院長、中華海峽兩岸文化
資產交流促進會顧問，2013年獲聘中國藝術研究院篆刻藝術院研究員等，
在在顯示他在兩岸文化藝術交流方面著力之深，以及接受肯定之程度。

　　1996年以後，周澄在臺灣舉辦的個展也多達十餘次，除了應邀於國立
國父紀念館、國立中正紀念堂、國立臺灣美術館等機構舉行個展之外，
2007到2009年之間，由臺灣創價學會策辦的「蒙養生活──周澄書畫篆刻
展」，更是巡迴全臺各創價藝文中心展出。

1991年，周澄遊北京戒台寺時留影。

　　由於在大陸密集的交流活動，很自然的帶動他在後江兆申時期出現了較多的大陸名山勝境之重要畫作。

畫風再開新境

　　江兆申在作古之前的大陸之行，由東北往內蒙草原牧區，從高山深谷轉而進入一望無際的大草原，沿途地貌景觀和山樹林相變化多端，這種前所未有的視覺經驗，曾讓江兆申受到感動而回顧弟子謂：「此行於心中起碼已醞釀出五張大畫矣」。殊料在返臺前一日，於瀋陽魯迅美術學院發表演講時猝逝。江師這種描繪塞外特殊地理景觀、地質、地

1995年，周澄遊甘肅時留影於敦煌月牙泉。

[右頁上圖]
周澄，〈陽關遺址〉，
1999，水墨設色、紙本，
45×60cm。

[右頁下圖]
周澄，〈鳴沙山月牙泉〉，
1999，水墨設色、紙本，
41×50cm。

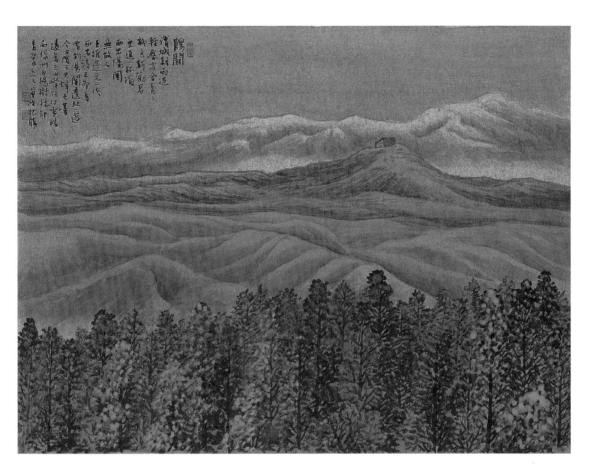

陽關

陽關

渭城朝雨浥
輕塵客舍青青
柳色新勸君
更進一杯酒
西出陽關
無故人

王維送元二使
西安西之陽關遠北遷
今日陽關遠北遷
遠寫此山必得已墨
西溪州楊柳枝枝皆
壬午乾隆

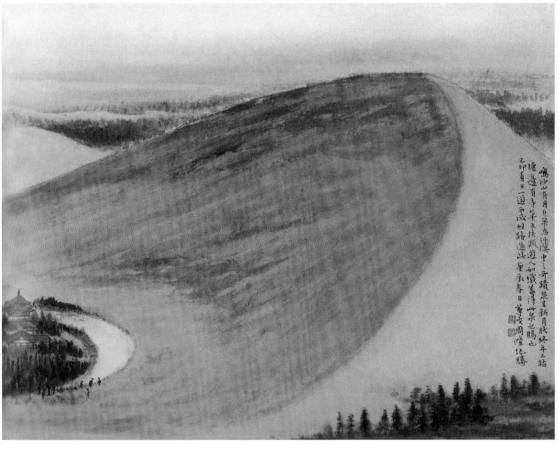

鳴沙山有月牙泉為沙漠中一奇蹟泉呈新月狀終年不枯
塘邊有與華水柱頗遊人知識舊泽此泉之賜也
乙卯夏日二過乎咸鳴路過此廬庚辰壽日董志園淮绘勝

貌的遺願，對身為大弟子的周澄而言，必然感觸格外深刻。因而數年之後，周澄一系列的「西域沙漠」系列之畫作，如1999年所畫的〈敦煌秋色〉、〈陽關遺址〉（P.121上圖）等，2000年的〈鳴沙山月牙泉〉（P.121下圖）、〈西域火焰山〉等，都是古畫中所罕見之黃沙景致。

〈鳴沙山月牙泉〉係採俯視遠眺之角度，宏觀式取景。周澄因應著沙漠肌理，提煉出似皴又似擦的特殊筆法，並將斜陽落照的光影變化融入畫境，構圖甚奇而簡潔明快，有些西方極簡風格之趣味。畫面右側以行書題識：「鳴沙山有月牙泉，為沙漠中之奇蹟，呈新月狀，終年不枯，塘邊有寺，草木扶疏，遊人如織，蓋得此泉之賜也。已卯夏日一遊西域絲路過此，庚辰春日。蓴波周澄紀勝。」並鈐以〈周〉和〈澄〉兩方陽文印。畫幅雖然不大，但卻極具張力和現代感。

〈敦煌秋色〉是高5尺半、寬近2尺半的大畫，亦採俯視取景，將敦煌鳴沙山特殊的砂岩地質、山脈之結構及色澤表現得非常到位，構圖、肌理表現、空間連續感的表現手法，都頗能跳脫傳統山水畫的窠臼而有推陳出新之意。右側以隸書題以「敦煌秋色」之畫題，接著以行書

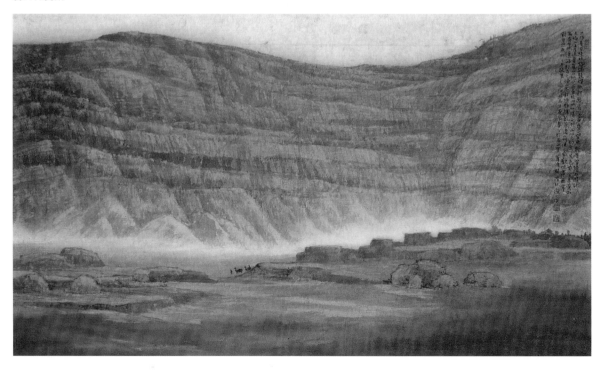

題「已卯夏日遊絲路，過敦煌，參訪莫高窟得此稿，初秋作於居山堂。蓴波周澄並識。」下鈐陰文〈周澄〉及陽文〈蓴波〉兩印。

〈西域火焰山〉取材自新疆吐魯番盆地一帶的火焰山，其地質為赤紅色的砂岩、礫岩和泥岩所組成。整座山無林木植被，幾乎寸草不生，因而山岩肌理裸露。周澄此畫主採平視遠眺的宏觀式取景，為了營造山勢的雄偉感，因而特意降低地平線（地平線之表現手法也是中華古畫之所罕見）。周澄對這種特殊山岩地質的詮釋，顯得頗為得心應手而相當自然。光影表現營造出山岩肌理的量塊感，以及神祕的氛圍感，駝隊點景雖小，卻具畫龍點睛之妙。右上方周澄以帶有行書意味的楷書題識：

> 已卯夏日，經絲路謁敦煌，抵新疆荒漠，黃塵一望無際，昔曾讀《西遊記》，火焰山正在吐魯番盆地之西，車經此地，夕陽正烈，山似火灼炎

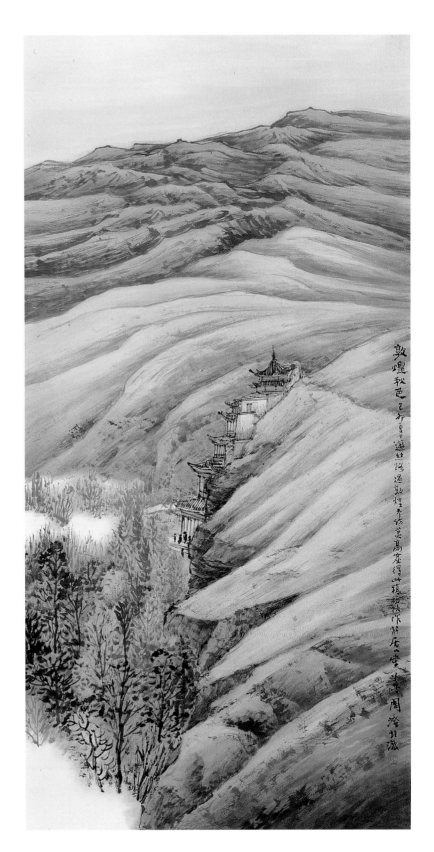

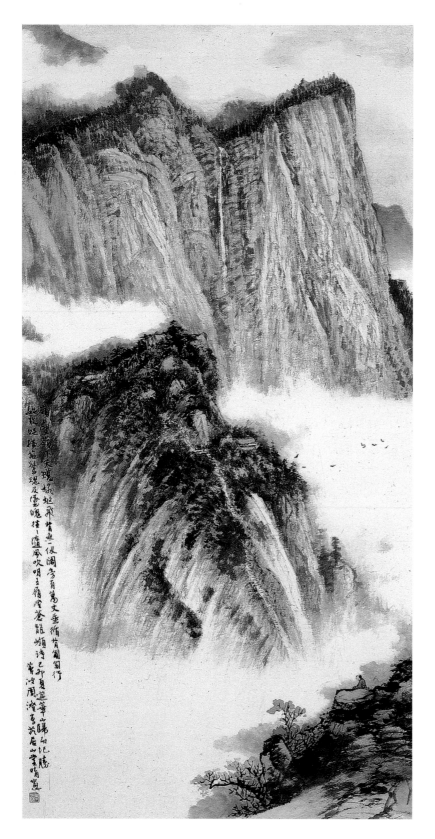

炎，其色紫金赤黃，而
高昌古城遺跡即在火焰
山下，斷垣頹堞，乾蕪
淒寂，使人感嘆世事無
常，對自然無形之力，
敬畏之心油然而生。庚
晨春分於居山堂，尊波
周澄記遊之作。

　　周澄作此畫時正值六十
歲的耳順之齡，人世的歷練
及長時期經典的研讀，讓他
在面對此西域奇景時，也興
起與歷史、風景對話的心
情。其文辭既美又精煉，顯
見其文學造詣不凡。這篇題
識與畫境相得益彰。具體而
言，這批絲路、西域的沙漠
系列畫作，不但跳脫了江兆
申的畫風，而且也脫離了古
人之藩籬，能出新意於法度
中，是他邁入後江兆申時期
非常值得重視的一批畫作。

　　在繪寫中原名山勝境方
面，本時期也出現不少氣勢
宏偉的經典名作，如：1999
年所畫的〈華山蒼龍嶺〉，
採高遠布局，視覺動線從畫

面右下角近景，循著左上方山徑直上的中景，銜接展開如屏之高聳遠峰，遠峰後面又有一種隱見於雲嵐之間的更遠高山。S型的斜線布局營造出空間綿延推移的感覺以及動勢。筆法依照山壁之結構和肌理作靈活多變的皴法運用，蒼厚而勁挺，塑造出堅實的山體質感。氣勢宏偉而靈動，頗有「遠望不離座外」的臨場感。左下方以行書題識：「嶺上望嶺下，天矯蜿蜒飛。背無一仞潤，旁有萬丈垂。循背匍匐行，始敢縱橫施。驚魂及墜魄，往往隨風吹。明王履登蒼龍嶺詩。己卯夏遊華山歸而紀勝。薴波周澄書於居山堂晴窗。」下鈐陰文〈周澄〉章，款題在畫面中發揮了不可或缺的平衡作用，相當優質，稱得上是其大陸名山勝境重要代表作之一。

2001年所畫的〈十八羅漢朝南海〉及2007年的〈巨蟒出山〉（P.126）也都屬大陸名山系列的精采畫作。前者取景自黃山勝境，後者則屬三清山重要景點。兩件作品都是以高遠

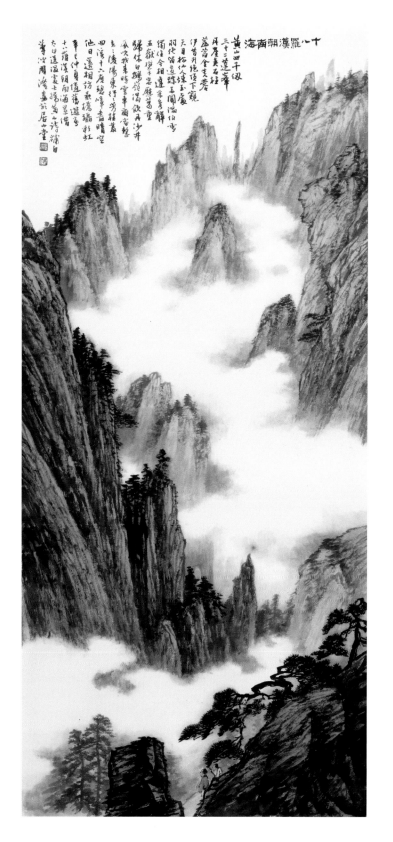

[本頁圖]
周澄，〈十八羅漢朝南海〉，2001，
水墨設色、紙本，100×45cm。

[左頁圖]
周澄，〈華山蒼龍嶺〉，1999，水墨設色、紙本，
135×67cm。

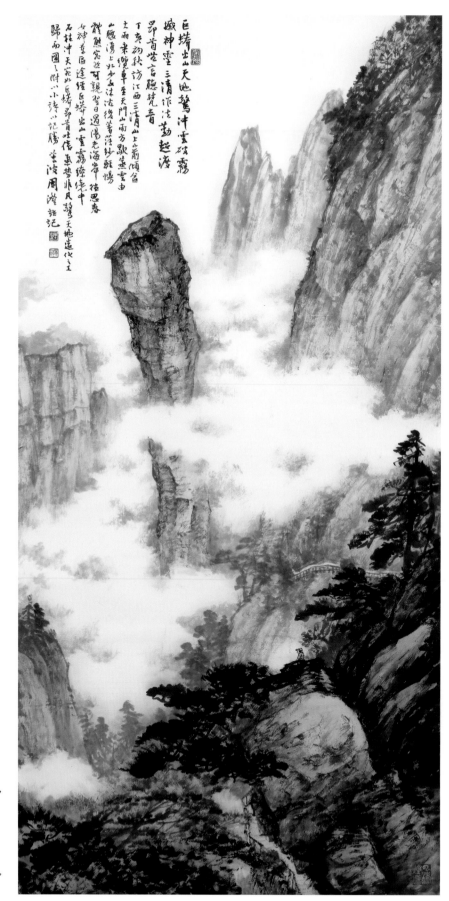

巨蟒出山天地驚沖霄破霧
城神靈三清作法勤起濤
昂首岩言聽梵音
丁亥初秋訪江西三清山上山前傾倒
主雨來覽車至天門山兩方歐墓雲由
山巔湧上北少女沐法後著湺紗艇暢
體態完遊可親誓日過陽老海市独思春
女神葉雨達經巨蟒出山雲霧繚繞中
石柱沖天宛如巨蟒昂首吐信氣勢非凡驚天地造化之主
歸而圖之附小詩以記勝董淀周澄記
周澄
（印）

［本頁圖］
周澄，〈巨蟒出山〉，
2007，水墨設色、紙本，
138×68cm。

［右頁圖］
周澄，〈赤霞歸鷺〉，
2009，水墨設色、紙本，
138×72cm。

兼深遠布局，群山擁深谷，山勢崔嵬，谷中白雲鼓盪流動，與斜線取勢的山壁，呼應成靈動之畫境，皆具有身置實境的臨場感。不同的是，前者較重筆趣，構圖更具動勢，也更具有空間推移的深遠效果；後者則相較更加彰顯墨韻，更具體紀錄了景點的地誌特徵，尤其特別的是，畫中的題詩出於他所自撰。畫面之右上角，周澄以行書題識：「巨蟒出山天地驚，沖雲破霧撼神靈。三清作法勤超渡，昂首無言聽梵音。丁亥初秋訪江西三清山，上山前傾盆大雨，乘纜車至天門山，雨方歇。蒸雲由山腰湧上，如少女沐浴後著薄紗，輕暢體態宛然可親。翌日過陽光海峯，往思春女神景區，途徑巨蟒出山，雲霧繚繞中石柱沖天，宛如巨蟒昂首吐信，氣勢非凡，驚天地造化之工，歸而圖之，附以小詩以記勝。蓴波周澄並記。」

下鈐陰文〈周澄〉印及陽文〈蓴波〉印。題識之前

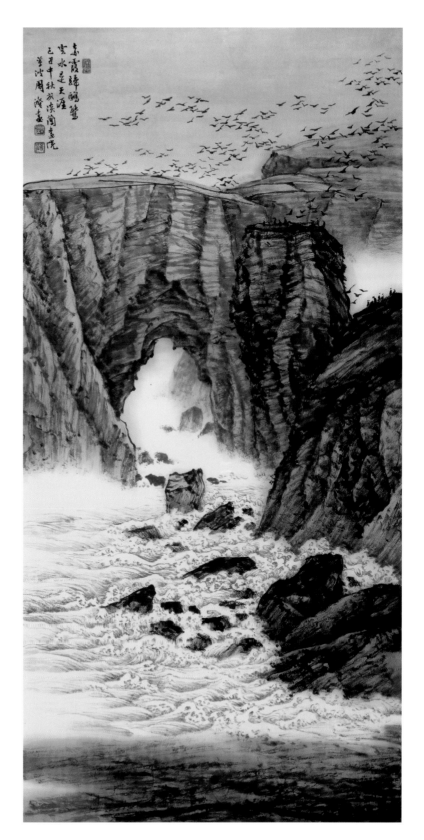

方加鈐陰文〈守拙〉引首章。這首詩的二句末三字，後來經周澄再微調為「扣玉京」，並以「巨蟒出山」為題，收入於其2016年出版的《居山堂文存》當中。

2009年2月，周澄應邀赴南非約翰尼斯堡、德班、開普敦大學進行文化交流，並舉行示範講座。得此機緣，他自然也不放過當地特殊風景

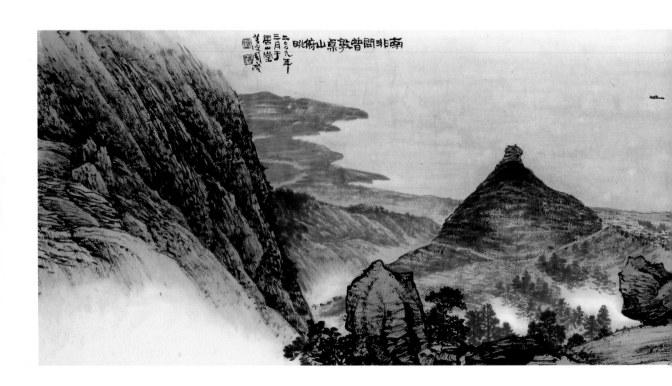

名勝的寫生，歸國後畫了〈南非開普敦桌山俯眺〉和〈桌山遠眺〉一橫幅、一直幅，兩件頗具特色的全開大畫。兩畫都是從南非南端的桌山山頂，往下俯眺整個開普敦港區，因而視野都極開闊，幾乎都未留餘白，而且頗為忠實呈現景點之地形、地貌和地質特徵，讓人有實景在望之感。

橫式的〈南非開普敦桌山俯眺〉採U字型構圖，對於開普敦港的捕捉頗為著力；直式的〈桌山遠眺〉(P.130) 則似乎比較著重於山脈結構，營造由山頂高處循著蜿蜒小道逐漸往下，銜接延伸至最遠端盡頭的好望角的空間連續感，兩畫之構圖極為特殊，讓人有身在其境的臨場感。這種構圖不但為古畫所未見，縱使臺灣戰後以來的水墨山水畫也相當罕見，不過卻相當生活化。周澄特在畫面上方題自撰詩並識：

> 高臺千仞勢難攀，拔地凌霄是桌山。幸有纜車登絕頂，已無叢薈蔽荒巒。逶迤野逕（按：徑）通雲壑，濡沐和風麗峽灣。碧海靈鷗嬉岬角，繽紛競逐屬人寰。己丑春初訪南非登桌山奇峰，遠眺好望角有感。蓴波周澄賦句並題。

周澄，〈南非開普敦桌山俯眺〉，2009，水墨設色、紙本，34×135.5cm。

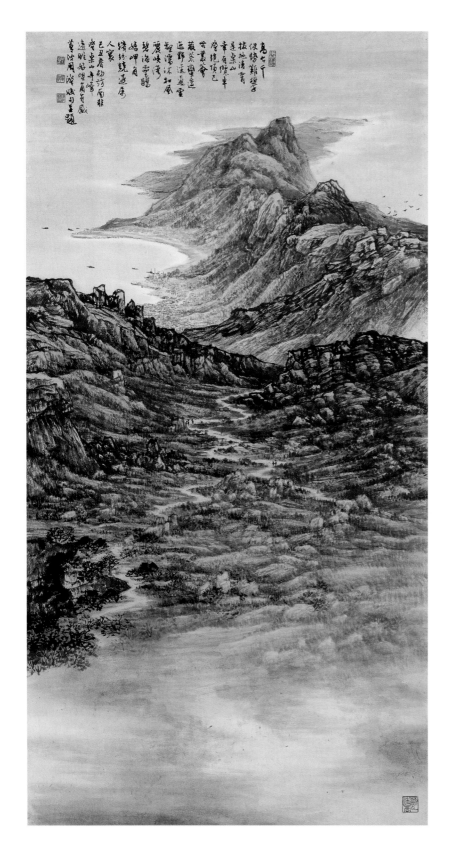

後鈐陰文〈周澄〉以
及陽文〈蓴波〉、〈鏡秋
書屋〉印,前鈐陽文〈經
天緯地〉引首章。這首七
言律詩的第五句之最後一
個字,後來從雲「壑」微
調成雲「漢」,收入於
《居山堂文存》中,畫風
深厚而有奇趣,且具真
實感,應屬他近期合意之
作。

　　至於他這段時期所
描繪的臺灣山川景緻,
也有相當突出之畫作。其
中2009年所畫的〈鐵幹古
柯〉尤其具有代表性。這
件宣紙全開畫作,主要描
繪盛開梅林的山水景緻,
梅花由近而遠,隨著空間
距離而作不同清晰度的表
現手法之處理,山體土坡
的處理亦然。畫面實中
有虛、虛實相應,空間
推遠的效果甚佳,且筆
墨精湛。遠方稜線上隱
現屋頂和一排椰樹,暗示
產業道路之存在,也顯示
出其景緻在於亞熱帶地

區的臺灣。右上方以行書題
識：「鐵幹老柯耐雪霜，千
株萬朵傍雲山。寒心似玉花
如海，梅下襟懷透暗香。已
丑大暑於鏡秋書屋，蓴波周
澄畫並題。」下鈐陰文〈周
澄〉印和陽文〈蓴波〉印。
前方並鈐陽文〈雲山有約〉
之引首章，左下角鈐〈孤芳
自賞〉押角印。

　　這件〈鐵幹古柯〉大
局感甚佳，極為優質，周澄
曾以此作參加2014年中華文
化總會主辦之「靈漚館風：
江兆申的創作與傳承（傳燈
系列展）」，並選印於專輯
之中（每位靈漚館門人僅選
印一件），顯見他對此畫之
重視。這首題畫詩也有三處
更動文字，並以〈梅林〉為
題，收錄於《居山堂文存》
裡面。

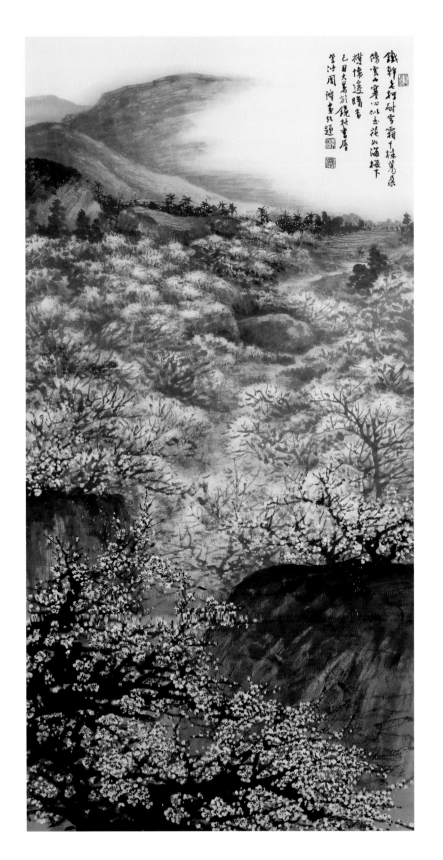

[本頁圖]
周澄，〈鐵幹古柯〉，2009，
水墨設色、紙本，136×68cm。

[左頁圖]
周澄，〈桌山遠眺〉，2009，
水墨設色、紙本，136×69cm。

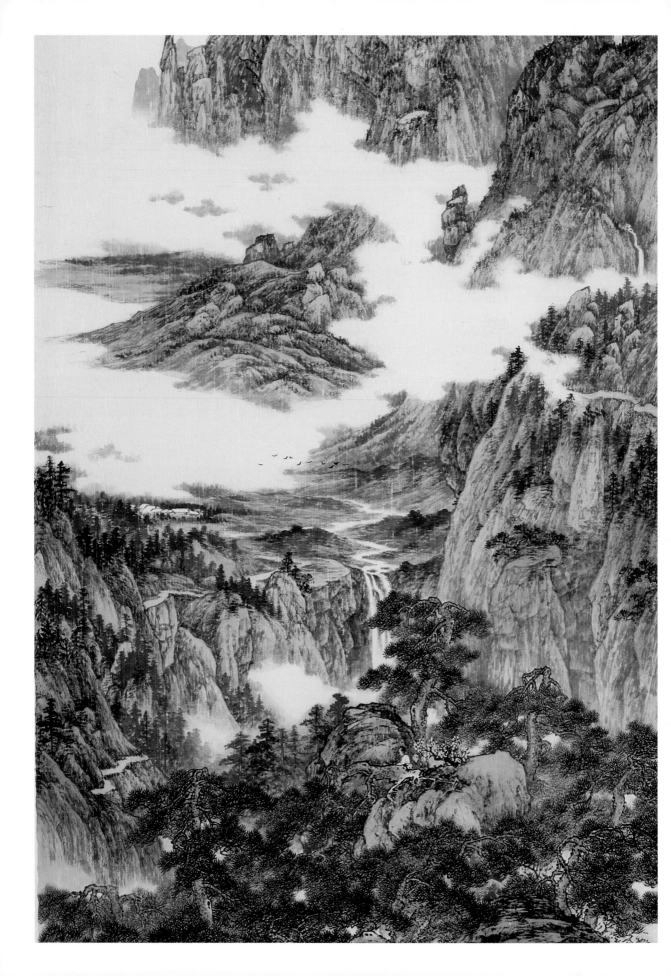

6.

筆墨・詩境・新文人畫

長久以來藝術界以至藝術學界為周澄作品集撰寫序文時，總是會特別強調他與江兆申之師承淵源。在討論靈漚館的藝術傳燈時，往往也會第一個想到周澄，其師生情誼之深，罕有其他人可相比擬。因而周澄廣博深厚、精緻典雅的藝術氣質，也是得自江兆申的真傳。當然壯年以後的周澄在藝術風格上，也逐漸與其恩師拉開距離而努力營造出「同中求異」的自我特質。

[本頁圖]
周澄數十年如一日，至今仍保持練字、習畫的規律功課，攝於臺北畫室。

[左頁圖]
周澄，〈巨壑松泉〉（局部），2014，水墨設色、紙本，186×94cm。

靈漚館大弟子‧廣博深厚

藝術史學者王耀庭多次撰文推崇江兆申「植基傳統，與古為新」。他於1993年所撰《四十年來臺灣地區美術發展研究之二：國畫山水研究》一書裡頭，從影響面認為江兆申是自國民政府遷臺，繼黃君璧、傅狷夫之後，1970年代以來影響力較大者，而喻之為「新文人畫風的再起」。並且提到其弟子群的畫風特質：「江兆申的學生群，其不同於師門的特色，在於從師門所得的筆墨技法，運用於當代山川的寫生，其佳處正是其他系統所無，保持了純淨的傳統筆墨，又能與新時代結合。」這種說法誠然頗為貼切。

靈漚館弟子大多書畫兼修，周澄則除了書畫之外，篆刻之成就也不在其書畫之下；還有其詩文及文史國學素養也頗為深厚，雖然不如其畫、印、書之超俗拔群，但在同輩分書畫家當中也是罕人能及。難得的是，他能將上述四種專長相輔相濟、觸類旁通，而以繪畫為其最主要的交會點，作綜合性發揮。雖然沒有江師藝術史研究的成就，但是其畫、印、書、詩及國學的素養，是靈漚館弟子當中最能深得江師的真傳；其入門靈漚館之輩分，以及學養之深度和廣度等面向，稱得上是靈漚館的首座門人。

與周澄同屬王（壯為）門七子之一的名書家杜忠誥有句名言：「向下扎基的深度，決定了

［上圖］
1987年，周澄（右2）與江兆申、李義弘、涂璨琳等人繪製巨幅山水合作畫〈川原膴膴〉，江兆申先生正落筆作畫。

［下圖］
1987年，周澄與作品〈川原膴膴〉。

向上建構的高度。」超過一甲子以上，數十年如一日，持續不斷於既廣又深的國粹之扎根，這樣廣博而深厚的硬功夫，正是建構周澄畫作中優質的筆墨意境，深厚的文化底蘊，以及觸類融通的能量之藝術高度的原因。

畫、印、書、詩相輔相成

就周澄各項藝術成就分別檢視，應以繪畫（水墨畫）部分最具分量。其畫以山水最善，畫風主要奠基自江兆申，進而鑽研溥心畬、沈周、文徵明和唐寅，然後上溯宋元大家，重視筆趣墨韻之優雅與詩詞意境，淳厚而典雅，不讓古人。

周澄，〈火炎山〉，
1992，水墨設色、紙本，
46×63cm。

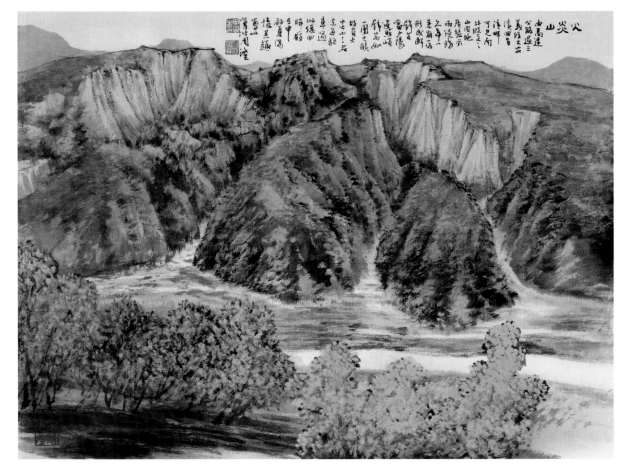

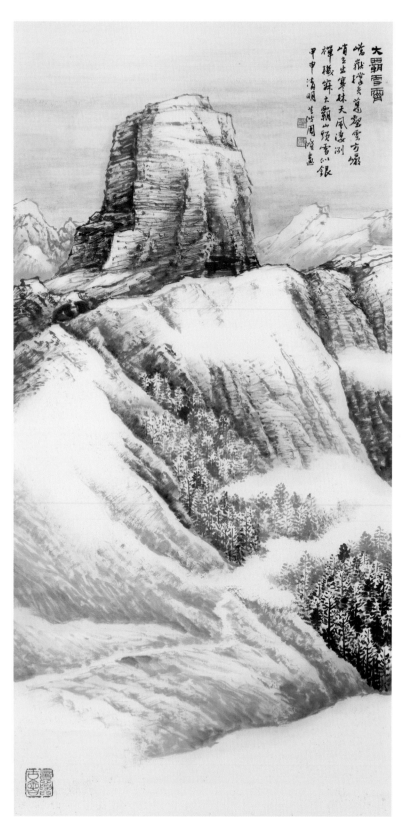

由於深受靈漚館之啟發，因此周澄在1985年以前，不論是造境或寫生，都明顯受江兆申的影響；此外，也可以看出沈周、文徵明、唐寅以至於其太老師溥心畬相當程度之感染。1986年以後，受到美西黃石公園特殊地質、地形、地貌及山樹林相的啟發，而有突破性的山水寫生畫風之形成，自此逐漸與其恩師，甚至古人之畫風明顯地拉開距離，其自我之畫風特質也因而漸趨清晰明朗。

1996年江兆申作古以後，周澄於個人畫風特質之塑造，更加得心應手。尤其大陸西域之大漠邊塞系列畫風，再闢新境。其他基於「外師造化，中得心源」的海內外名山勝境寫生之作，在肌理、形式、技法以至於構圖上，也頗能從對話自然中提煉出創作元素，且仍保持其優質的筆墨和詩境，發展出「出新意於法度中」的「化古為新」之畫風。此外，其畫中所題之詩作，也在這段時期，較多出於自撰。

詩、書、畫、印皆出自於
己，四位一體，非常統調而
相得益彰，為同輩以降畫家
所極為罕見。

　　周澄的篆刻在臺灣藝術
界的地位和影響力不遜於其
畫。其篆刻風格受江兆申的
薰陶最深，此外也受王壯為
相當程度的啟發。進而融合
古璽、漢印、浙派、吳派、
虞山派、封泥等於一爐。因
兼善書畫，故印文線條鐵畫
銀鉤，印面布局揖讓留白、
對比強烈而具設計感。巧用
界格及文字造形，於書、
畫、印相互交融之下，書印
相映，印從書出，且印中具
有畫趣。整體而言，其印風
多元，兼具雄渾與細緻，斑
駁與光潔，尤其是拙樸印
風，逸趣橫生，頗具個人辨
識度。

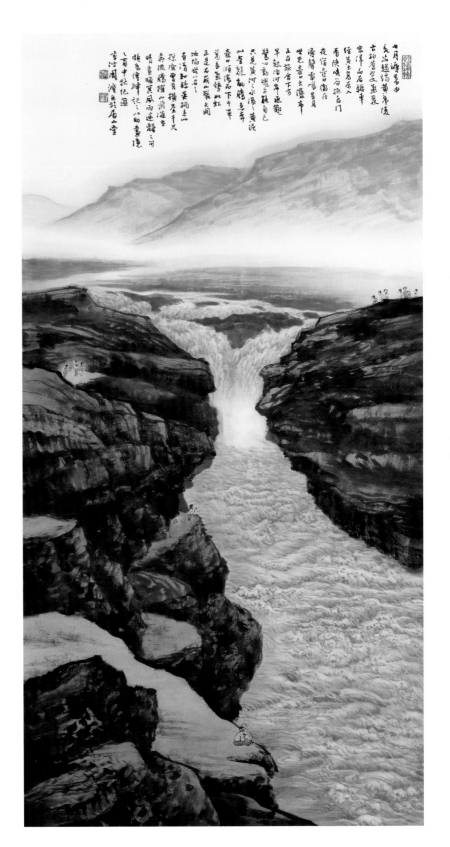

[本頁圖]
周澄，〈黃河壺口瀑布〉，2005，
水墨設色、紙本，138×68cm。

[左頁圖]
周澄，〈大霸雪霽〉，2004，
水墨設色、紙本，135×67cm。

周澄，〈大象無形〉，1984，
篆刻，2.9×2.9cm。

周澄，〈猖狂〉，1985，
篆刻，2×2cm。

周澄，〈羅漢丁〉，1986，
篆刻，2.3×1.5cm。

周澄，〈鐵心不受雪霜驚〉，1987，
篆刻，4.5×4.5cm。

周澄，〈不足為外人道也〉，1988，
篆刻，2.3×2.3cm。

周澄，〈人似秋鴻無定住〉，
1990，篆刻，4.6×4.6cm。

周澄，〈真情寫台灣〉，1997，
篆刻，3.6×3.6cm。

周澄，〈過眼皆為所有〉，1998，
篆刻，6.1×6cm。

周澄，〈年豐歲樂〉，1998，
篆刻，3.9×3.8cm。

周澄，〈提筆四顧天地窄〉，1999，
篆刻，4.5×4.5cm。

周澄，〈風月長相知〉，2004，
篆刻，2.5×2.6cm。

周澄，〈觀自在〉，2005，
篆刻，7×2.5cm。

周澄，〈嬾雲〉，2010，
篆刻，2.9×1.7cm。

周澄，〈紫玉金尊丹砂鐵畫〉，2011，
篆刻，5.3×2.1cm。

周澄，〈夢幻雲煙水墨魂〉，2014，
篆刻，3.7×3.7cm。

周澄，〈游於藝〉，2014，
篆刻，4.3×1.8cm。

周澄，〈心無罣礙〉，2015，
篆刻，2.7×2.7cm。

周澄，〈見樂聞喜〉，2017，
篆刻，2.5×2.5cm。

周澄創作的最後一個步驟——為作品鈐印。

周澄在臺北忠孝東路的鏡秋書屋作篆刻示範教學。

晉太原中武陵人捕魚為業緣溪行忘路之遠近忽逢桃花林夾岸數百步中無雜樹芳草鮮美落英繽紛漁人甚異之復前行欲窮其林林盡水源便得一山山有小口髣髴若有光便捨船從口入初極狹纔通人復行數十步豁然開朗土地平曠屋舍儼然有良田美池桑竹之屬阡陌交通雞犬相聞其中往來種作男女衣著悉如外人黃髮垂髫並怡然自樂見漁人乃大驚問所從來具答之便要還家設酒殺雞作食村中聞有此人咸來問訊自云先世避秦時亂率妻子邑人來此絕境不復出焉遂與外人間隔問今是何世乃不知有漢無論魏晉此人一一為具言所聞皆歎惋餘人各復延至其家皆出酒食停數日辭去此中人語云不足為外人道也既出得其船便扶向路處處誌之及郡下詣太守說如此太守即遣人隨其往尋向所誌遂迷不復得路南陽劉子驥高尚士也聞之欣然親往果尋病終後遂無問津者

壬申寒露錄陶淵明桃花源記於居山堂蕙波周澄書

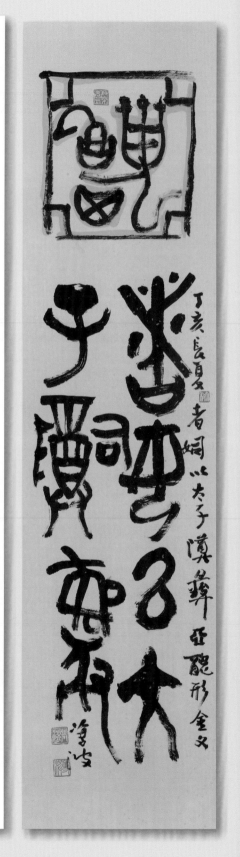

[左圖] 周澄，〈張遷碑〉（隸書），2002，墨、紙本，111×51.7cm。

[右圖] 周澄，〈書譜〉（草書），2002，墨、紙本，111×51.7cm。

[左頁左圖] 周澄，〈桃花源記〉，1992，墨、紙本，68.7×35cm。

[左頁右圖] 周澄，〈醜字形〉（金文），2007，墨、紙本，136×34cm。

周澄，〈岑參白雪歌〉，
1999，水墨、紙本，
181×47cm×8。

除了其個人篆刻造詣不凡之外，他在1980年代初期以來，發起成立並引領「印證小集」，至1990年代中期擴大改名為「臺灣印社」，對帶動臺灣近二十多年來的篆刻藝術風氣之發展，甚至海外交流，也具相當程度之貢獻。

書法長久以來一直被文人畫家視為筆墨重要的基礎工夫，因此周澄從年輕時期以至老年，每日臨寫碑帖、練字一直維持至少兩個小時以上，持續超過半個世紀，又有名師引導，因而其造詣可想而知。他遵循

江師臨寫碑帖，先緊追一種，寫到完全一樣時，掌握其中特色作為母體，然後漸次廣泛涉獵，吸收內化而逐漸形成自我書風特質。以隸書為例，他於〈張遷碑〉用功最深，作為母體，然後逐漸再涉獵〈禮器碑〉、〈乙瑛碑〉、〈石門頌〉、〈曹全碑〉等。經過一段相當的時間，然後再回頭寫〈張遷碑〉時，很自然地將其他幾種漢隸特色融入其中，因而會產生「出新意於法度中」之不同特色來。

2002年周澄以篆書所寫〈情因年少，酒緣境多〉，在4尺半長、2

周澄，〈情因年少，酒緣境多〉，
1998，篆刻，4.6×4.6cm。

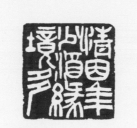

周澄，〈情因年少，酒緣境多〉，
2002，水墨、紙本，138×69cm。

尺半寬的全開紙張中寫此八大字，左右各四字相對成聯語，字大近尺，將篆刻的結體、布局和筆趣融入篆書裡頭，打破均衡對稱之勢，以自然婉約的筆調書寫，開張而奇逸，線條富於彈性而流轉澀進，氣勢頗大。主文旁以淡墨題識，並以淡墨乾筆作屋漏痕筆線勾畫欄格，營造出漢磚格畫的自然妙趣，同時也突顯出篆書主文，營造出繪畫性的空間感。

此四字對聯之落款，不同於一般對聯之左右分立。淡墨行書「情因年少，酒緣境多」之釋文，置於上聯之左側，明顯高於下聯之落款；而下聯「蓴波周澄」之名款，也打破傳統直線落款之形式，將「蓴波」二字布局於「境」字的下方，並呈右高左低之勢。在上、下聯皆呈現強烈的空間變化時，此作也運用閒章之鈐印以平衡畫面。整件作品一共鈐了五方印，分布呈現不規則的梯形呼應關係，而以上聯「少」字右下方的〈耕雲種紫芝〉陽文押角印，發揮了整個畫面平衡的關鍵功能。

擅長篆刻的周澄，在「情」、「年」二字，即出自漢印印文，又將篆文書寫氣氛融入清代浙派和虞山派之篆刻意趣。篆刻強調文字間的相應與變化，「年」、「少」、「境」、「多」四字

下半部皆有向下延伸的筆畫，於作品中亦表現出方、圓、粗、細及行筆方向之不同變化，整件作品極具畫趣，同時也展現出收放自如的書寫功力，稱得上是他階段性書法代表作之一。1998年，周澄就曾將「情因年少，酒緣境多」八個字，以陰文鐫刻成印，呈現書印風格相互融通的卓越修為。

也由於他兼善繪畫和篆刻，因而其書法之布白、行氣、線質以至大局感都頗能相互融通；他勤於讀書，是以其書法作品頗富書卷氣。就國民政府遷臺以來所養成的第二代以降之書法家而言，周澄的書法仍算得上相當突出的一位，只是聲名為其繪畫和篆刻之成就所掩。

1996年，周澄於換鵝會上揮毫。

文人畫的推陳出新

從元、明文人畫家所建構而出的文人畫傳統之特質有五：一、重視人品、學養，二、兼長繪畫、書法、文學，且能相輔相成，三、尚意輕形（寫意），四、重視筆墨和意境，五、書卷氣。1980年代末期，海峽兩岸都出現「新文人畫」一詞，用以稱呼擁有文人畫特質且能因應時代變革而推陳出新者。學者王耀庭為臺灣省立美術館（今國立臺灣美術館）所撰《四十年來臺灣地區美術發展研究之二：國畫山水研究》一書中，以「新文人畫風的再起──江兆申」為標題另闢一節，深入探討江兆申，兼及於受其直接影響的周澄等幾位代表性弟子，顯然以江兆申為當時臺灣新文人畫的標竿。他舉江兆申1968年所畫的《花蓮紀遊冊》為例，析論其消化古代技法，畫出今人眼中的景物，成功地融古會今，提供了一個與古為新的例子。

自從民初以來，隨著西學東漸，時代日新月異，帶動畫壇上求新求變的潮流，傳統文人畫遭致頹敗、落伍的嚴峻批評和質疑。然而耐人尋味的是，回顧20世紀的華人水墨畫界，要挑出幾位藝術學界公認最具分

周澄，〈武夷玉女峰〉，2012，水墨設色、紙本，137×68cm。

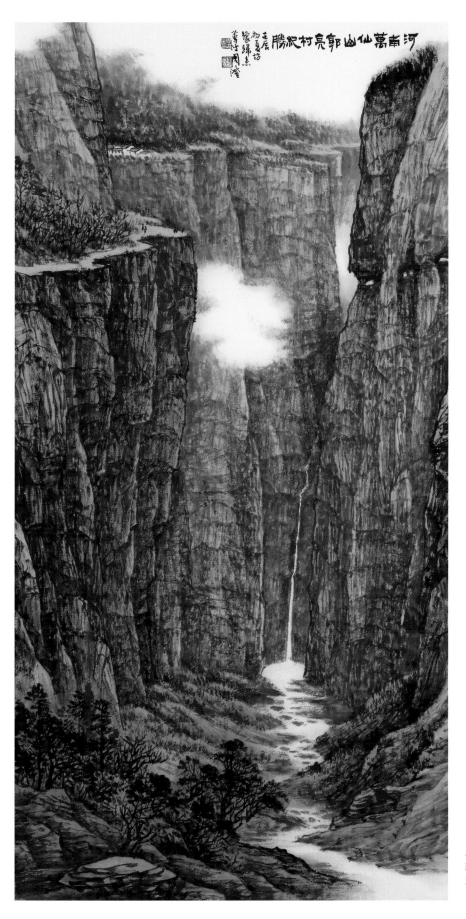

河南萬仙山郭亮村紀勝
壬辰初夏時
縈歸來
夢寐周澄

周澄，〈郭亮村
紀勝〉，2012，
水墨設色、紙本，
137×69cm。

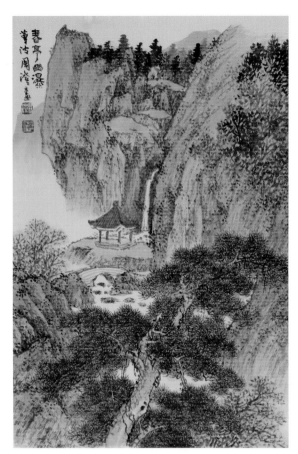

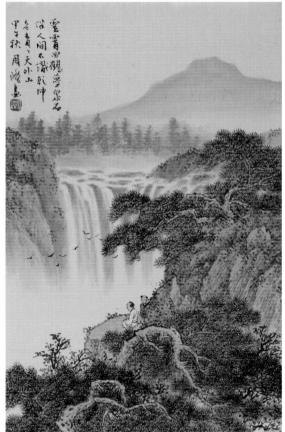

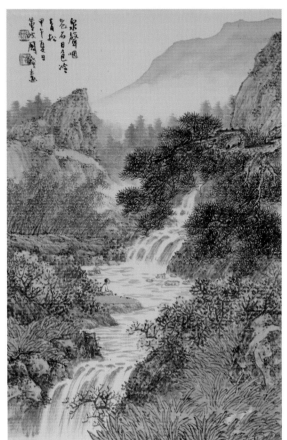

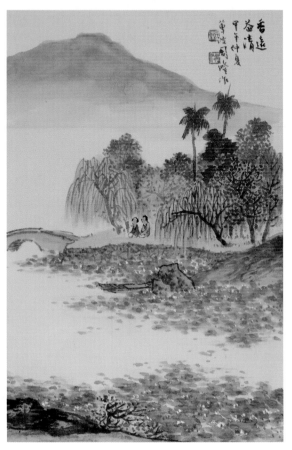

[左上圖]
周澄，〈四季山水冊——宇靜竹深〉，2014，
水墨設色、紙本，37×25cm。

[右上圖]
周澄，〈四季山水冊——太行秋色〉，2014，
水墨設色、紙本，37×25cm。

[下圖]
周澄，〈四季山水冊——月上柳梢頭〉，2014，
水墨設色、紙本，37×25cm。

[左頁左上圖]
周澄，〈四季山水冊——春亭幽瀑〉，2014，
水墨設色、紙本，37×25cm。

[左頁右上圖]
周澄，〈四季山水冊——泉石雲霄〉，2014，
水墨設色、紙本，37×25cm。

[左頁左下圖]
周澄，〈四季山水冊——泉聲日色〉，2014，
水墨設色、紙本，37×25cm。

[左頁右下圖]
周澄，〈四季山水冊——香遠益清〉，2014，
水墨設色、紙本，37×25cm。

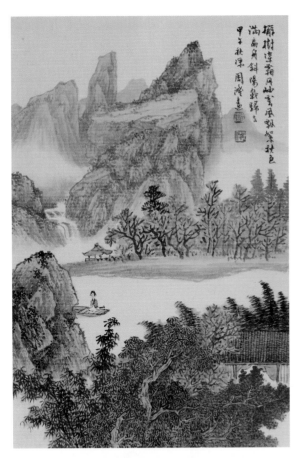

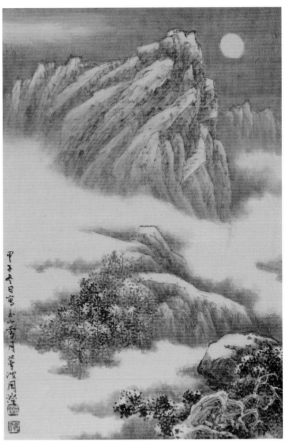

[左上圖]
周澄，〈四季山水冊——斜陽秋色〉，2014，
水墨設色、紙本，37×25cm。

[右上圖]
周澄，〈四季山水冊——玉山雪月〉，2014，
水墨設色、紙本，37×25cm。

[下圖]
周澄，〈四季山水冊——寒江獨釣〉，2014，
水墨設色、紙本，37×25cm。

[右頁圖]
周澄，〈四季山水冊——尋梅圖〉，2014，
水墨設色、紙本，37×25cm。

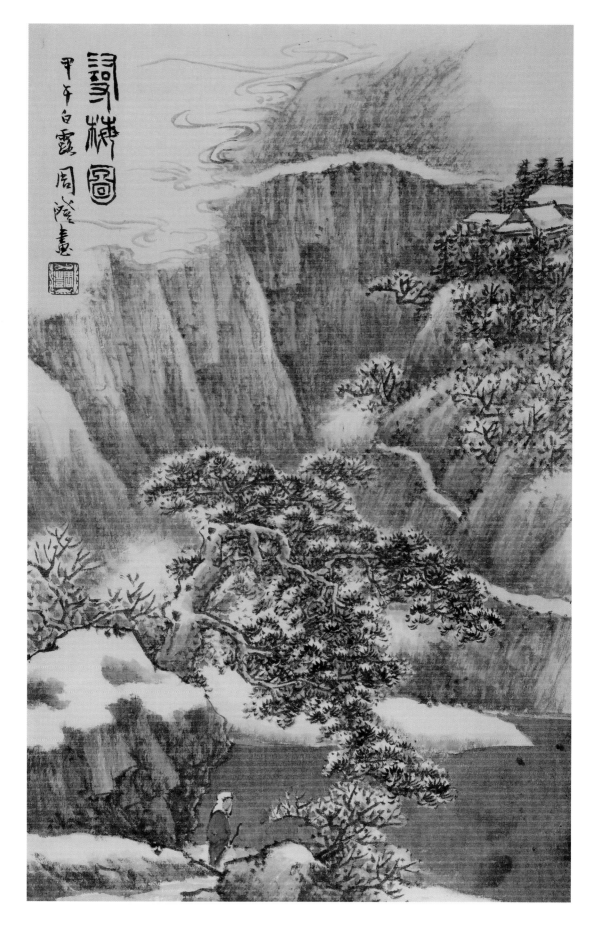

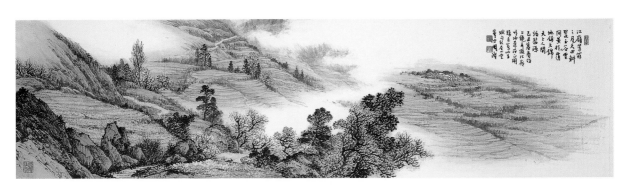

量而成就最高的，反而要以齊白石、黃賓虹等幾位「汲古潤今、化古為新」的文人畫宗師，獲得最高的共識。從事現代水墨創作的名藝評家楚戈於1979年所撰的文章中就曾說：「我畢生為提倡新繪畫，與惡勢力奮鬥。但看江兆申的國畫，我已無復起新舊之念了，原來在舊的基礎上，

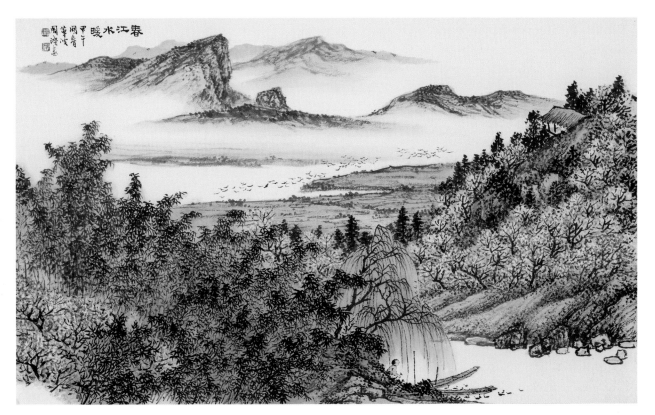

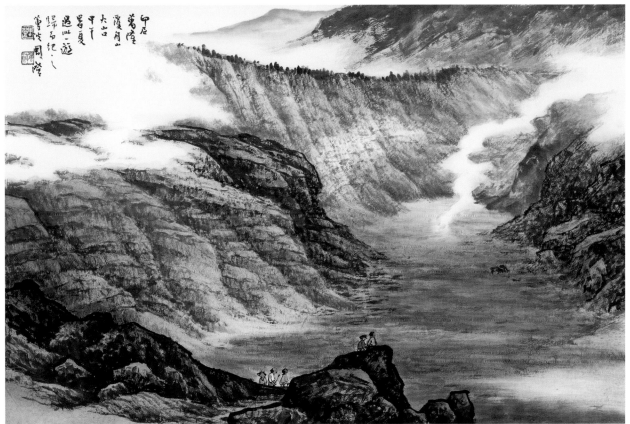

［上圖］　周澄，〈春江水暖〉，2014，水墨設色、紙本，46×76cm。

［下圖］　周澄，〈印尼萬隆覆舟火山口〉，2014，水墨設色、紙本，46×70cm。

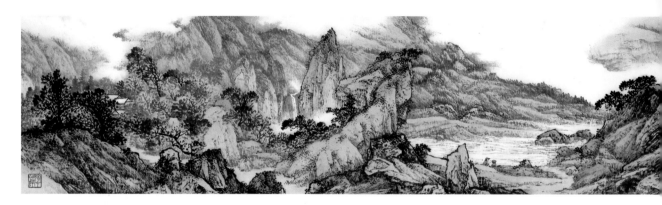

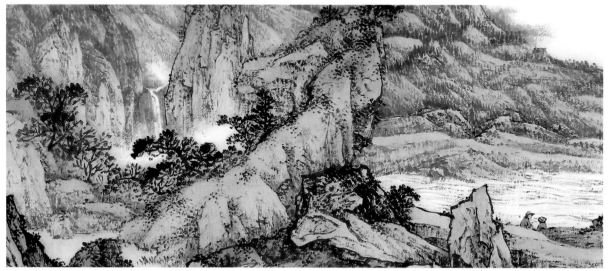

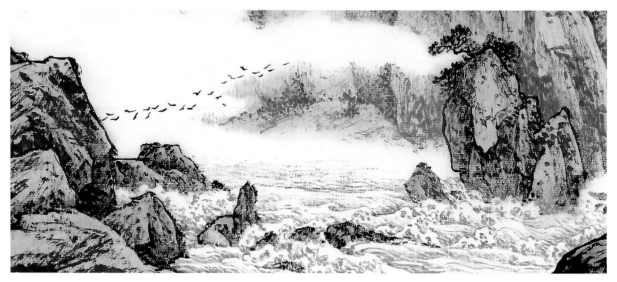

[中、下圖]
周澄，〈滄海雪濤長卷〉（局部）。

也能產生令人如此感動的新意。」楚戈之所以肯定江兆申的畫，除了能「化古為新」之外，主要基於其淳厚的筆墨純粹性表現機能之發揮，讓他的畫「每一處都具有濃厚的抽象之美」所致。如是之特質，同樣也相當契合於其大弟子周澄之藝術風格。楚戈這樣的看法，與前面所徵引

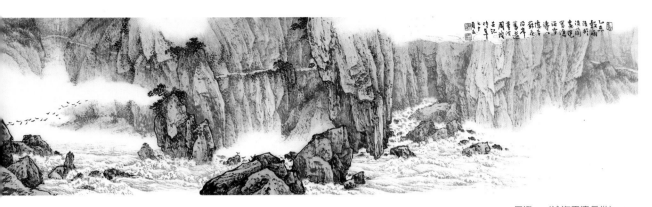

周澄，〈滄海雪濤長卷〉，2015，水墨設色、紙本，32×245cm。

同樣具有現代繪畫創作思維的陳庭詩，對於江、周師徒二人之推崇論點頗為相近。

　　晚近後現代思潮已能包容多元的審美價值。藝術創作貴在忠實於自己的生命才情和個性氣質，當然也要一定程度地反應時代脈動。文人畫未必不能化古為新，而新的藝術風貌也不無可能只有空洞形式。繪畫之外，是否需要兼長書法、詩文以至篆刻藝術之深厚素養，以現今而言，自然是未必。然而能兼長各藝且能相輔相成，增加藝術本質的深度，以及文化底蘊的深化，則其意義自然是正向的。

　　長久以來在畫、印、書、詩均有極高之修為，且能相得益彰，四位一體而不假外求。以筆墨、詩境為核心價值，又能對話自然，結合生活，化古為新的周澄，應該稱得上是戰後臺灣教育體系培育而出的新文人畫家中極為傑出者之一。

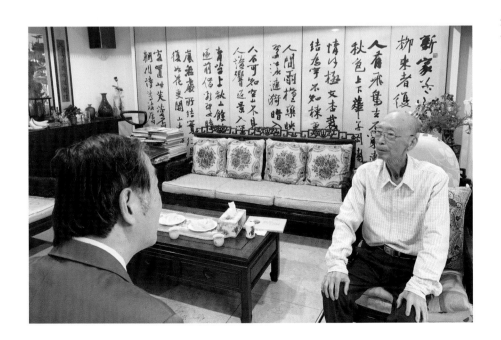

2019年，周澄於居山堂接受作者黃冬富採訪，身後為江兆申老師所贈之書法連屏。圖片來源：王庭玫攝影。

周澄生平年表

1941	· 一歲。出生於宜蘭羅東。父親周挽來，母親周李美嬌，周澄在家中排行第三，另有五位兄弟、三位姊妹。
1954	· 十四歲。入頭城中學就讀，獲美術老師楊乾鐘指導。 · 拜師頭城知名書家康灩泉，並加入其創立的「八六書畫會」研習詩書。
1957	· 十七歲。江兆申轉任頭城中學，擔任周澄的導師及國文老師，影響周澄國學底蘊及日後藝術發展甚深。
1961	· 二十一歲。入臺灣省立師範大學藝術系就讀，寓於江兆申之居所一年多，跟隨其研習書畫、篆刻，並讀史書、詩詞。
1963	· 二十三歲。獲師大藝術系系展篆刻第一名。
1964	· 二十四歲。受聘為大日本書藝院之鑑查員。 · 獲第6屆「鯤島書畫展覽會」國畫部第一名。
1965	· 二十五歲。自臺灣省立師範大學藝術系畢業，後任教於私立泰北中學。 · 與李順惠女士訂婚。 · 獲第5屆「全國美展」國畫免審查資格。
1967	· 二十七歲。與李順惠女士結婚。
1968	· 二十八歲。長子周翰出生。 · 入南亞塑膠加工廠從事設計工作至1973年。
1969	· 二十九歲。創立蓴波書畫篆刻研究室於臺北。 · 藉工作出差機緣，遊覽日、美、英、法、德、奧、瑞士、義大利名勝及博物館。 · 次子周立出生。
1973	· 三十三歲。12月，於國立臺灣藝術館舉行個人首展「周澄書畫篆鐫展」。
1974	· 三十四歲。第二次書畫個展於臺北國軍文藝活動中心。 · 作品〈蓴波鐫石〉獲第7屆「全國美展」篆刻第一名。 · 2月，與黃篤生、連勝彥、蘇天賜、施春茂、謝健輝、黃金陵、高晉福、林千乘、薛平南成立「換鵝會」。
1975	· 三十五歲。任教私立實踐家專，教授設計、素描課程。 · 4月，參加換鵝會首屆聯展於臺北國軍文藝活動中心；12月，參加換鵝會聯展於華岡博物館。
1976	· 三十六歲。任教國立臺灣師範大學美術系。 · 參加換鵝會聯展於臺北國軍文藝活動中心。
1977	· 三十七歲。與李大木、馬晉封、吳平、季康、鍾壽仁、范葵、喻仲林成立「六六畫會」。 · 任國泰美術館顧問。 · 參加換鵝會聯展於臺北國軍文藝活動中心；美國加州中國週「中國當代名家展」；韓國「中國當代名家作品展」。
1978	· 三十八歲。第三次書畫個展於韓國漢城現代畫廊。 · 參加換鵝會聯展於國父紀念館；第10屆「中日美術交換展」於日本東京。
1979	· 三十九歲。任教於國立藝術專科學校美術科。 · 參加換鵝會聯展於臺南市政府及臺中圖書館。
1980	· 四十歲。任中華藝術館顧問。 · 第四次個展於臺北東之畫廊。 · 參加換鵝會聯展於臺北國軍文藝活動中心；法國巴黎「中國現代創作展」。
1981	· 四十一歲。獲第4屆吳三連先生文藝獎藝術獎（國畫類）、臺灣省文藝作家協會第4屆中興文藝獎章（國畫），以及中山學術文化基金董事會70年度中山文藝創作獎（篆刻類）。 · 第五次個展於新加坡、泰國；第六次個展於臺北阿波羅畫廊。
1982	· 四十二歲。任教國立藝術學院。 · 任全省美展國畫類評審委員。 · 成立「印證小集」，擔任會長。 · 應邀於國立歷史博物館國家畫廊展出書畫篆刻。 · 參加換鵝會聯展於國立歷史博物館。

1983	· 四十三歲。出席亞太地區藝術教育會議於美國舊金山。
1984	· 四十四歲。於日本東京鳩居堂畫廊舉行「周澄書畫篆刻展」。
	· 參加「印證小集作品展」於臺北國軍文藝活動中心及高雄中正文化中心。
1985	· 四十五歲。舉行書畫篆刻展於臺北六六畫廊、新生畫廊。
	· 出席亞太地區藝術教育會議於新加坡。
1986	· 四十六歲。舉行書畫篆刻展於臺北新生畫廊。
	· 參加換鵝會聯展於臺北國軍文藝活動中心。
1987	· 四十七歲。成立「元墨畫會」，擔任會長。
	· 於臺北新生畫廊、美國紐約聖若望大學、美國西喬治亞大學、英國牛津大學舉行畫展。
	· 參加「印證小集作品展」於國立歷史博物館國家畫廊。
	· 與江兆申、涂璨琳、李義弘、羅芳、羅振賢、黃君璧、蘇峰男共同繪製國家戲劇院之巨幅山水畫〈川原無盡〉。
1988	· 四十八歲。於日本東京銀座松屋沙龍舉辦「周澄文人畫展」。
	· 赴韓國參加「國際現代書藝展」。
1989	· 四十九歲。任第12屆全國美展籌委及評委。
	· 個展於臺北敦煌藝術中心。
1990	· 五十歲。參加「周澄、蔡友、沈禎、詹鏐淼四人巡迴展」於舊金山、巴黎、紐約、洛杉磯。
	· 隨元墨畫會赴韓國與新墨會舉行交流展。
	· 與江兆申聯展於臺北有熊氏藝術中心。
1991	· 五十一歲。擔任中國篆刻學會祕書長。
	· 於加拿大溫哥華英屬哥倫比亞大學亞洲中心舉行「周澄書畫篆刻展覽」。
1992	· 五十二歲。移民溫哥華。
	· 任國軍第28屆文藝金像獎評委。
	· 赴韓國參加中韓水墨畫展。
	· 於臺北鴻展藝術中心舉行個展。
1993	· 五十三歲。參加換鵝會聯展於北京快雪堂畫廊。
1994	· 五十四歲。應邀於國立歷史博物館舉行個展，並獲頒金質藝術獎章。
	· 參加換鵝會二十周年聯展於臺北市立美術館。
1995	· 五十五歲。任臺灣印社社長、溫哥華華人藝術家協會副會長。
1996	· 五十六歲。任教育部文藝創作獎評委、臺北市立美術館審議委員。
	· 於臺北鴻展藝術中心舉行個展。
	· 參加「臺灣印社96作品展」於臺北市立美術館及臺灣省立美術館；舊金山中華文化中心「水墨長河：臺灣中生代十人展」。
1997	· 五十七歲。任高雄市美展評委、國家文藝基金會評委。
	· 參加宜蘭「林煥彰、吳忠雄、周澄、藍榮賢：礁溪四大名家邀請展」；韓國「世界書藝全北雙年展」；香港文化中心「水墨長河──臺灣中生代十人展」；南京江蘇美術館「臺北、南京、漢城水墨聯展」。
	· 與家人回漳州父親故居探親。
1998	· 五十八歲。任全國美展評審委員、典藏雜誌社藝術顧問。
	· 於臺北鴻展藝術中心舉辦「周澄書畫篆刻展」。
	· 參加臺南縣文化中心「水墨長河──臺灣中生代十人展」；首爾國際水墨大展。
1999	· 五十九歲。獲頒英國聖喬治大學榮譽藝術博士學位。
	· 受邀在上海美術館舉行「臺灣畫家周澄書畫篆刻展」。
	· 參加「堅持與探索──換鵝會二十五周年書法展」於何創時書法藝術基金會。
2000	· 六十歲。返臺定居。任教國立臺灣師範大學、國立臺灣藝術學院 (今國立臺灣藝術大學) 美術系。
	· 受聘國立故宮博物院藏品徵集評委、國立歷史博物館美術文物評委。
	· 於臺北鴻展藝術中心舉辦「周澄書畫篆刻展」。
	· 參加長河雅集「跨世紀臺灣水墨畫展」於馬其頓、捷克；「長河雅集中美洲巡迴展」於哥斯大黎加、巴拿馬、薩爾瓦多。
2001	· 六十一歲。受邀於國立國父紀念館中山國家畫廊舉行「周澄書畫篆刻展」。
	· 參加長河雅集「新世紀臺灣水墨名家聯展」於北京中國美術館。

2002	· 六十二歲。兼授國畫於國立花蓮師範學院（今國立東華大學美崙校區）視覺教育研究所。
	· 於桃園文化中心舉辦個展。
	· 參展臺北忠藝館「大師經典畫展——李奇茂、歐豪年、周澄、江明賢」；長河雅集「跨世家臺灣水墨名家畫展」於波蘭烏茲、華沙、克拉克。
2003	· 六十三歲。獲頒臺灣藝術振興院院士。
	· 個展「不負山靈——周澄書畫篆刻展」於宜蘭佛光緣美術館；「臺灣周澄書畫篆刻展」於北京故宮博物院繪畫館。
2004	· 六十四歲。參加「換鵝書會三十周年書法展」於國立中正紀念堂；長河雅集畫展於日本京都文化博物館；隨中華民國詩書畫作家團赴釜山訪問。
2005	· 六十五歲。加入西泠印社。
	· 擔任淡江大學駐校藝術家。
	· 參加「臺灣藝術振興院院士聯展」於臺北忠義館；「源遠流長山水情——北京臺灣名家十人展」於北京畫院美術館；北京故宮博物院「首次當代名家收藏展」。
2006	· 六十六歲。獲頒江蘇省國畫院特聘畫家。
	· 個展「臺灣當代著名畫家周澄先生書畫展」於山東博物館；「蒙養生活——周澄書畫篆刻展」於新竹藝文中心。
	· 參加南京江蘇美術館「書畫篆刻邀請展」；紐約《世界日報》「兩岸名家水墨展」；「臺灣印人作品展」於國立國父紀念館；「臺灣水墨書法展」於新加坡書法中心。
2007	· 六十七歲。臺灣創價學會邀請舉辦「蒙養生活——周澄書畫篆刻展」於臺中、高雄及苗栗。
	· 參加師大美術系教授聯展及臺灣「藝門六十」系友聯展於國立中正紀念堂、國父紀念館；國立歷史博物館「臺灣之美」桃園國際機場揭幕展。
2008	· 六十八歲。「蒙養生活——周澄書畫篆刻展」於宜蘭縣文化中心；於國立中正紀念堂舉行「三清問道：周澄作品邀請展」。
	· 參加「換鵝書會展」於臺南社會教育館；「吳三連文藝獎三十年得獎人聯展」於國立歷史博物館。
2009	· 六十九歲。赴南非約翰尼斯堡、德班、開普敦大學進行文化交流。
	· 參加長河雅集「筆韻墨華：臺中港區水墨畫大展」於臺中港區藝術中心；臺灣畫院「臺灣名家中國畫作品大展」於東莞寶源堂藝術館。
2010	· 七十歲。於國立臺灣美術館舉行個展「老雨癡雲：周澄教授作品展」。
2011	· 七十一歲。參加中華民國篆刻學會「兩岸印泥文化與篆刻書畫座談會」於國立臺灣師範大學；臺灣印社聯展於日本大阪市立美術館；第2屆「兩岸漢字藝術節」於國立國父紀念館。
2012	· 七十二歲。任中華畫院國畫院副院長、中華海峽兩岸文化資產交流促進會顧問。
	· 個展「不負山靈：周澄彩墨畫展」於臺北宏藝術。
	· 參加第8屆「兩岸經貿文化論壇」於哈爾濱。
2013	· 七十三歲。獲聘中國藝術研究院篆刻藝術院研究員。
	· 於臺北宏藝術舉行「夢幻遊踪：周澄彩墨畫展」；於廣西榜樣·中國——東盟藝術館舉行「過眼皆為所有·當代書畫名家周澄書畫作品展」。
	· 參加「臺灣印社VS.西泠印社：社員作品展」於國立國父紀念館；北京「兩岸情·心連心——中華兩岸書畫藝術交流展暨研討會」。
2014	· 七十四歲。任財團法人麗寶文教基金會董事。
	· 參加第5屆「兩岸漢字藝術節」於江蘇常熟；中華文化總會「2014城南藝事店招書法植字讚活動」；「遊藝與承傳：換鵝會四十年書法展」於高雄明宗書法藝術館；「風華·再現：宜蘭美展三十年」於宜蘭美術館。
2015	· 七十五歲。參加第31屆「日本篆刻展暨中國藝術研究院中國篆刻藝術院研究員作品提名展」於兵庫縣立美術館王子分館；第6屆「兩岸漢字藝術節」於國立國父紀念館；「上善若水——第2屆中日篆刻藝術展」於廣西篆刻藝術館。
2016	· 七十六歲。個展「蘭陽心筆墨情：周澄書畫篆刻展」於宜蘭美術館；「夢幻雲煙水墨魂：周澄書畫篆刻精品展」於臺北哥德藝術中心。
	· 參加「臺灣印社105作品展」於國立國父紀念館；北京「大美篆刻：走進生活中的篆刻藝術作品展」；第7屆「兩岸漢字藝術節」之「兩岸名家篆刻展」於貴陽。

2017	・七十七歲。任臺灣山水藝術學會榮譽理事長。
	・參加「五四畫會年展」於文化大學大夏藝廊;「終南印社・臺灣印社:兩岸篆刻聯展」於西安交通大學博物館;「中華民國篆刻學會106年聯展」於國立國父紀念館;「全球水墨畫大展」於香港會議展覽中心。
2018	・七十八歲。任臺灣印社榮譽社長;獲聘寧波市天一閣博物館特邀研究員。
	・榮獲中國文藝協會榮譽文藝獎章(藝術類)。
	・「周澄、盧錫炯暨臺灣山水藝術學會聯展」於國立彰化生活美學館;第8屆「兩岸漢字藝術節」之「兩岸名家篆刻展」於國立國父紀念館;「浣莎・臺南・新水墨:元墨2018會員聯展」於臺南浣莎展演藝術空間;「禪茶一味:淨耀法師、繼程法師、周澄老師書畫聯展」於國立中正紀念堂。
2019	・七十九歲。參加臺南市美術館二館開館展「臺灣禮讚」;「換鵝會成立四十五周年聯展」於何創時書法藝術基金會;第9屆「兩岸漢字藝術節」之「兩岸名家篆刻展」於內蒙古美術館;「連結臺灣:吳三連獎40 ART聯展」於臺南市美術館。
2020	・八十歲。於國立國父紀念館舉行「蒸雲冼石──周澄八十回顧展」。
	・《家庭美術館──美術家傳記叢書──筆墨・詩境・周澄》出版。

參考資料

・王北岳,《四十年來臺灣地區美術發展研究之四:篆刻研究》(研究報告、展覽專輯),臺中:臺灣省立美術館,1995。
・王壯為,《跌宕文史・鐵筆交輝:王壯為書篆展及其傳承》,臺北:中華文化總會,2015。
・王耀庭,《四十年來臺灣地區美術發展研究之二:國畫山水研究》(研究報告、展覽專輯),臺中:臺灣省立美術館,1993。
・巴東,《江兆申書法藝術之研究》,臺北:國立歷史博物館,2004。
・正因文化編輯部,《蒙養生活──周澄書畫篆刻集》,臺北:正因文化事業,2006。
・朱國良,《江兆申的繪畫藝術》,臺北:臺灣學生書局,2006。
・江兆申等,《靈漚館風:江兆申的創作與傳承》,臺北:中華文化總會,2014。
・李郁周,〈日治時期竹南南洲書畫協會辦理全國書畫展覽會書法部門試析〉,《臺灣美術》78(2009.10),頁28-47。
・李鳳鳴採訪、攝影,《現代臺灣藝術:臺灣藝術家工作室訪問錄》,臺北:藝術家出版社,2014。
・宋隆全總編輯,《蘭陽心筆墨情:周澄書畫篆刻展》,宜蘭:宜蘭縣文化局,2016。
・周澄,《周澄書畫篆刻展覽》,臺北:轉波書畫篆刻研究室,1984。
・周澄,《周澄英國牛津大學畫展專輯》,臺北:周澄,1987。
・周澄,《周澄作品集》(敦煌水墨畫集3),臺北:敦煌藝術股份有限公司,1989。
・周澄,《心印清華:周澄書畫篆刻集》,臺北:鴻展藝術中心,1996。
・周澄,《周澄印譜》,臺北:臺灣印社,1999。
・周澄口述、劉榕峻整理,〈靈漚館四十年師生緣〉,《靈漚館風:江兆申的創作與傳承》,臺北:中華文化總會,2004,頁180-183。
・周澄,《周澄書畫作品集》,北京:學苑出版社,2006。
・周澄,《三清問道:周澄作品集》,臺北:國立中正紀念堂管理處,2008。
・周澄,《周澄》(臺灣名家美術100・水墨),臺北:香樹柏文化科技,2009。
・周澄,《不負山靈──周澄彩墨個展》,臺北:宏群國際藝術有限公司,2012。
・周澄總編輯,《蘭陽的美與愛──楊乾鐘紀念展》,宜蘭:宜蘭縣生活美學協會,2012。
・周澄,《夢幻遊踪──周澄彩墨個展》,臺北:國際藝術股份有限公司,2013。
・周澄,《居山堂文存》,香港:漢榮書業集團,2016。
・吳繼濤,《臺灣現代美術大系:文人寫意水墨》,臺北:文建會策劃,藝術家出版社,2004。
・故宮博物院編,《過眼皆為所有──周澄作品集》,北京:紫禁城出版社,2003。
・袁金塔、陳坤德、曹筱玥,《臺灣美術地方發展史全集:宜蘭地區》,臺北:日創設文化,2003。
・曾一士總編輯,《周澄作品集》,臺北:國立國父紀念館,2000。
・賴明珠編著,《臺灣美術團體發展史料彙編3:解嚴前後美術團體(1970-1990)》,臺中:國立臺灣美術館,2019。

▌感謝:本書承蒙周澄先生授權圖版及國立臺灣師範大學美術學系提供相關資料等,特此致謝。

家庭美術館／美術家傳記叢書

筆墨・詩境・周 澄

黃冬富／著

發 行 人｜梁永斐
出 版 者｜國立臺灣美術館
地　　址｜403 臺中市西區五權西路一段 2 號
電　　話｜（04）2372-3552
網　　址｜www.ntmofa.gov.tw
策　　劃｜蔡昭儀、何政廣
審查委員｜巴　東、王耀庭、白適銘、石瑞仁、吳超然、周芳美
　　　　｜林保堯、梅丁衍、莊育振、陳貺怡、曾少千、黃冬富
　　　　｜黃海鳴、楊永源、廖新田、潘　襎、謝里法、謝東山
執　　行｜林振莖
編輯製作｜藝術家出版社
　　　　｜臺北市金山南路（藝術家路）二段 165 號 6 樓
　　　　｜電話：（02）2388-6715・2388-6716
　　　　｜傳真：（02）2396-5708
編輯顧問｜謝里法、黃光男、林柏亭
總 編 輯｜何政廣
編務總監｜王庭玫
數位後製總監｜陳奕愷
數位藝術製作｜林芸瞳
文圖編採｜洪婉馨、周亞澄、蔣嘉惠
美術編輯｜吳心如、王孝媺、張娟如、廖婉君、郭秀佩、柯美麗
行銷總監｜黃淑瑛
行政經理｜陳慧蘭
企劃專員｜徐曼淳、朱惠慈

總 經 銷｜時報文化出版企業股份有限公司
　　　　｜桃園市龜山區萬壽路二段 351 號
電　　話｜（02）2306-6842

製版印刷｜欣佑彩色製版印刷股份有限公司
裝　　訂｜聿成裝訂股份有限公司

初　　版｜2020 年 11 月
定　　價｜新臺幣 600 元

統一編號 GPN 1010901438
ISBN 978-986-532-139-0

國家圖書館出版品預行編目資料

筆墨・詩境・周 澄／黃冬富 著
-- 初版 -- 臺中市：國立臺灣美術館，2020.11
160面：19×26公分 （家庭美術館）

ISBN　978-986-532-139-0　（平裝）

1.周澄　2.畫家　3.臺灣傳記

940.9933　　　　　　　　　　　109014679